U0085842

□m7 和弦的常用音
· Dorian

□m7(♭5)和弦的常用音
· Locrian

□△7 和弦的常用音
· Lydian

□7 和弦的常用音
· Mixolydian

· Altered

· Harmonic minor P5th below

· WholeTone

· Comdimi

· Lydian 7 th

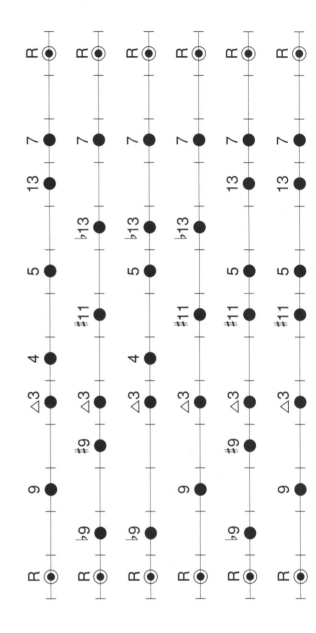

Guitar
magazine ギター・マガジン

以 4 小節為單位
增添爵士樂句
豐富內涵的書

著・演奏：小川智也

Rittor Music Mook

CONTENTS

Introduction1 本書的基本概念 —————————— 8

Introduction2 本書的構造 —————————————— 10

Introduction3 對象讀者 —————————————————— 12

1章 │ 4小節完結型的和弦進行

只使用 A7

— Backing —

01 彈奏各種沒有延伸音(Tension)的A7指型 ————— CD track 01 — 14
02 用代表性的延伸和弦(Tension Chord)來彈奏 ——— CD track 02 — 15

— Solo —

01 以連奏技巧(Slur Tech)來串連大調五聲 —————— CD track 03 — 16
02 以混合五聲來製造Blusy ——————————————— CD track 04 — 17
03 米索利地安(Mixolydian)的樂句發展法 —————— CD track 05 — 18
04 在Session中也能發揮威力！和弦內音(Chord Tone) — CD track 06 — 19

— 總結 Solo —

以藍調解釋的8小節Solo —————————————————— CD track 07 — 20

只使用 AM7

— Backing —

01 彈奏各種沒有延伸音(Tension)的Am7指型 ————— CD track 08 — 22
02 以省略指型彈奏延伸和弦(Tension Chord) ———— CD track 09 — 23

— Solo —

01 只用小調五聲的樂句建構法 —————————————— CD track 10 — 24
02 五聲的感覺OK！多利安音階(Dorian Scale) ——— CD track 11 — 25
03 絕對不會不搭的音=和弦內音(Chord Tone) ———— CD track 12 — 26

— 總結 Solo —

從Dorian所延伸出的想法 ————————————————— CD track 13 — 28

只使用 A△7

— Backing —

| 01 | 無延伸音，白玉般的伴奏 | CD track 14 | 30 |
| 02 | 使用引音的節奏性句型 | CD track 15 | 31 |

— Solo —

01	大調音階的樂句發展	CD track 16	32
02	利地安音階(Lydian)的重點	CD track 17	33
03	完全只用和弦內音來彈奏	CD track 18	34

— 總結 Solo —

注意著A△7來彈就會是爵士的味道！ —— CD track 19 — 36

大調型 2-5-1

— Backing —

| 01 | 4分(4 Beat)無延伸音伴奏 | CD track 20 | 38 |
| 02 | 利用省略指型延伸和弦(Tension Chord) | CD track 21 | 39 |

— Solo —

01	只用大調音階進行突破！	CD track 22	40
02	象徵爵士的音階=Altered	CD track 23	41
03	半音與全音反覆的音階=Comdimi	CD track 24	42
04	全部的音都是全音間隔=Whole Tone	CD track 25	43

— 總結 Solo —

滿載音階&和弦譜例 —— CD track 26 — 44

小調型 2-5-1

— Backing —

| 01 | 4分(4 Beat)無延伸音伴奏 | CD track 27 | 46 |
| 02 | 帶著節奏性地彈奏包含延伸音的和弦伴奏 | CD track 28 | 47 |

— Solo —

01	在Altered之上發展樂句的技巧	CD track 29	48
02	如和聲小音階(Harmonic minor Scale)親戚般的音階	CD track 30	49
03	在E7上使用Fdim7的和弦內音	CD track 31	50

— 總結 Solo —

使用了5種音階的譜例 —— CD track 32 — 52

1-6-2-5

— Backing —

| 01 | 不包含延伸音的1-6-2-5 | CD track 33 | 54 |
| 02 | 使用6個Tension指型 | CD track 34 | 55 |

— Solo —

01	在F♯7與E7上用各種音階來彈奏1	CD track 35	56
02	在F♯7與E7上用各種音階來彈奏2	CD track 36	57
03	在F♯7與E7上用各種音階來彈奏3	CD track 37	58

— 總結 Solo —

使用音階外音及各種延伸音(Tension) —— CD track 38 — 60

2章 | Jazz-Blues 的和弦進行 |

— Backing —

01	簡單的拍點上無延伸音(Tension)的譜例	CD track **39**	64
02	簡單的拍點上用延伸音(Tension)來裝飾	CD track **40**	66
03	無延伸音(Tension)的4分(4 Beat)伴奏	CD track **41**	68
04	帶著4分(4 Beat)的延伸音句型	CD track **42**	70
05	中把位的高音弦伴奏	CD track **43**	72
06	高把位的高音弦伴奏	CD track **44**	74

— 前半「前奏Solo」—

01	有節奏地(Rhythmic)彈奏小調五聲	CD track **45**	76
02	藍調風的大調五聲彈奏法	CD track **46**	77
03	混合五聲&Chop彈奏法	CD track **47**	78
04	以五聲的感覺彈奏米索利地安(Mixolydian)米索	CD track **48**	79
05	用利地安7th音階(Lydian 7th)彈到底	CD track **49**	80

— 中段「間奏Solo」—

01	在F♯7上用A♯dim7的組成音來彈奏	CD track **50**	82
02	在F♯7上使用和聲小音階系列	CD track **51**	83
03	D♯dim7的分解和弦&在F♯7上用Altered	CD track **52**	84
04	在F♯7上用Gdim7的和弦內音(Chord Tone)來彈奏	CD track **53**	85

— 後半「尾奏Solo」—

01	後半兩小節以半音(Chromatic)來突破！	CD track **54**	86
02	後半兩小節單用根音與和弦第三音(△3rd or m3rd)來突破	CD track **55**	87
03	以類似的指型平移來演奏後半兩小節	CD track **56**	88
04	完全用混合五聲來突破後半兩小節	CD track **57**	89

— 總結Solo —

緩緩加強爵士色彩的12小節Solo	CD track **58**	90

3章 | 經典爵士(Jazz Standard)風和弦進行

— Backing —

01 用簡單的刷弦來演奏 ——————————— CD track 59 — 94
02 和弦&Walking Bass同時進行 ——————————— CD track 60 — 96
03 Bossa Nova風的指彈方式 ——————————— CD track 61 — 98

— 前半「前奏Solo」 —

01 首先只用大調音階！ ——————————— CD track 62 — 100
02 Altered與和弦內音(Chord Tone)的再確認 ——————— CD track 63 — 101
03 有時也可試著無視理論彈看看 ——————————— CD track 64 — 102
04 利用各種音階&分解和弦來彈奏 ——————————— CD track 65 — 103

— 尾奏「Solo」 —

01 應對小調型2-5-1的手法(Approach) ——————————— CD track 66 — 104
02 用小調音階的感覺整首彈到底 ——————————— CD track 67 — 105
03 突破基本的音階與分解和弦 ——————————— CD track 68 — 106

— 總結Solo —

以16小節Solo來總結本書 ——————————— CD track 69 — 108

Column 小川智也的爵士吉他休息所① 練習過度… —————————— 27
Column 小川智也的爵士吉他休息所② 我對爵士很不在行 —————— 62
Column 小川智也的爵士吉他休息所③ 偶然發現的名作 —————— 92

作者&課程介紹 ——————————————————— 107

前言

　　我是吉他手小川智也。承蒙您手上拿著這本『以 4 小節為單位增添爵士樂句豐富內涵的書』，誠摯地感謝您。

　　這本書的特色，就是以 4 小節為單位的短樂句來進行練習。
曾有這樣的感受嗎？在彈奏整首歌的中途受到了挫折，或是因忙碌而沒辦法確保有足夠的練習時間。但若是以 4 小節為單位來練習的話，就像是在背英文單字的感覺，只要每天花個 15 分鐘認真練習，就可以把它記下來了。

　　然後，本書中所有譜例，也都是以在藍調 Session 中為人熟悉的調性 "Key = A" 為編寫主軸，在大家所慣用的把位中學習，增加爵士樂句的深度。

　　再者，由於也極力地將拍速設定到偏慢的關係，讓你能更易於一邊確認樂句與音階來做練習。

　　僅將這樣的一本書，推薦給有以下這些疑問或需求的人。

●爵士好難喔！該怎麼開始練習呢？

●不想要買了正統的全空心吉他（爵士吉他）才開始彈爵士，想要就現有的吉他，就能輕鬆地彈。（譯按：全空心吉他；Full Acoustic，雖然很多爵士吉他也是半空心就是了 = =）

●想用彈慣了的 Key = A 來練習。

●我了解爵士就是在和弦與音階裡切換，但拍速太快了追不上。

●已經可以由上到下照本宣科地彈奏音階。

●有去 Session Bar 參加過藍調 Session，但感覺爵士 Session 好像更高級。

●買了好幾本爵士的教材練到現在，就算彈得出練習曲，即興還是生不出來。

　誰都有遇過這樣的煩惱對吧？當然，我自己也遇過。
　爵士之路又長又險峻。只要能堅持不放棄的話，必能開闢出一條康莊大道來。那麼，就請好好地享受本書吧！

小川智也

introduction1
本書的基本概念

文：編集部

　　本書是以敝公司 Rittor Music 所自豪的大型資料庫為本，並與作者進行綿密的討論後完成的教材。在進入本篇之前，讓我們先針對本書的各個特色做個說明吧！

■為什麼要採用 4 小節為單位的 Solo 樂句呢？

本書以 4 小節為單位來介紹 Solo 樂句（伴奏部分則有超過 4 小節以上的譜例）。
可以把這些樂句直接背起來，也可以用 4 小節樂句做為基礎來創作自己的原創 Solo。

●好記、好應用

　　在此，試想看看，為何 "本書要以 4 小節為單位的樂句" 為編寫主體。 首先，對於解說（或演練)Solo 這課題來講，4 小節可說是最適合的單位。1 小節就太短了，因這樣會造成無法插入含有音階變化的樂句。

　　並且，爵士會是跟著和弦進行來變換音階的。也就是說，跟著經典和弦進行一起記憶、學習樂句是一項必要的經歷。而以此為前提，選用 4 小節為一研習單位可說是最適合的。

●在 Session 中也能發揮威力！

　　以音樂單位來講，3 小節或 5～7 小節有些不上不下的感覺。8 小節做為音樂單位的話雖然也很好，對初上手的人而言又有些過長徒增記憶上的負擔，讓人有 "Session 中會突然想不起來該怎麼彈" 的困擾。 在即興演奏的場合裡，有 "咦，是跑到那去了？" 這種事是非常致命的。 再者，對爵士來說，有即興演奏能力是再基本不過的事了，所以要儘量避免上述的情境發生。也就是說，對養成能 "靈光一現就能創作出樂句，並即刻對其做變化，最適合的還是 "4 小節"。

●可以對應許多樂風

　　還有，直接在 8 小節與 12 小節的和弦進行中做即興應用很困難呢！藍調和弦進行是 4 小節 x3 的構造，從 4 小節來著手還是比較有利的。

　　其他的樂風也能以 4 小節來應對。通常歌曲都是以 8 小節或 16 小節為一個樂段段落。意即，以 "4 小節 = 音樂的最小公倍數" 做為基本，對很多情況下的應用而言，都是最佳的選擇。

4 小節樂句的優勢

- ● 樂句的最小單位是 4 小節
- ● 好記，適合即興演奏
- ● 易於同時掌握和弦進行和 Solo
- ● 與藍調等，各種樂風都很搭

▼

最合理的單位＝ **4 小節！**

■本書的著眼點

本書的特點是只有 4 小節的樂句。 此外，還有各種安排的著眼點，在這邊做介紹。

●適當的難度與易於演奏的拍速

所揭載的樂句難度都是較保守穩健的。 拍速也設定的比一般的爵士來得慢。這樣一來，對大多數的吉他手來說就不會有技術上難以克服的問題了。

話雖如此，當面對沒按過的和弦或第一次彈到的音階都仍會有些惶恐的心結。不過，這種問題只要習慣了就可以解決，跟因演奏技術不足而無法彈奏的情況是完全不同性質的。因此，請不要躁進，只管用心彈奏，用手指與耳朵慢慢地去習慣。

●採用吉他手所熟悉的調性 (KEY)

使用的調性是吉他手所最為熟悉的 Key = A ， 或是 Key = Am 。因為爵士常用的調性是 Key = F 或 Key = B♭，也有些爵士吉他入門書在一開始，會使用這些調性來解說。但，用彈不慣的 Key 學習只會讓自己徒增困擾。為了稍微將演奏面的障礙減少，本書用 Key = A，Key = Am。你可以安心地學習。

再者，若是以 Key = A，Key = Am 入門，也容易與至今所記得的一些搖滾或藍調樂句做比較。而經由這樣的比較，就能夠將爵士風味的精髓掌握得更好，依這種調性設定來切入學習，是不會讓你後悔的。

順帶一提，Key = A 上升半音後就成為爵士所常使用的 Key=B♭了。況且，記住這些東西對日後爵士 Session 將非常地有用。

●可以學會關於音階 & 和弦的超實踐型知識

對音階或和弦聲響的控制力，在實際彈奏時佔有非常重要的地位。因此，本書將掌控音階或和弦的學習儘量以具象化的關鍵字來陳述，以利你的了解。也就是本書是將演練主題放在 "提供可用的知識"。在學習正統的理論前把這些要點注入身體中，也可說是學習理論的捷徑，一石二鳥！

再來，也有介紹常用的 Approach、理論上常見的 NG 的樂句。一般的理論書（樂理書）多會將其省略，請務必看完本書並將之學會。

本書的構成

文：編集部

　本書分為 3 個章節，進行的程序為：每章節的一開始提供用以伴奏的素材，再來才是 4 小節 Solo 的登場。 在此，就讓我們就其特色，以章節為單位來做解說吧！

第 1 章　4 小節完結型的和弦進行

　首先，以 4 小節完結型的和弦進行來學習伴奏、Solo 的 Approach 吧！章節的前半，用 A7、Am7、A△7，各個七和弦的單一段落、後半則是以在 Jazz Standard 及流行樂中眾所周知的 2-5-1、1-6-2-5 和弦進行，做伴奏解說。用這些和弦進行組合，應也足堪應對日後很多歌曲的伴奏之用了。

　再來，最後放上的是各和弦進行的 "總結 Solo"。內容雖是 8 小節，但其實是反覆 2 次 4 小節完結型和弦進行，學來應該不會困難。請藉此磨鍊自己對伴奏及 Solo 的實踐力吧！

第 2 章　Jazz-Blues 的和弦進行

　本章處理的是 12 小節的爵士藍調進行。伴奏素材以 12 小節做統整介紹，Solo 的部份則以 4 小節為單位進行解說。也就是若能將之前所學的各 Solo 的內容排列組合，就能夠指數化地增加樂句發展的幅度。

　和弦進行方面，以第一章中已出現的內容佔大部份。因此，也等同再次複習了第一章。像這樣能自然地反覆練習之前所介紹的章節內容，可說是本書的特色。

第 3 章　經典 (Standard) 的和弦進行

　最後以 Jazz Standard 裡常看到的和弦進行為題材來學習。伴奏及 "總結 Solo" 都是 16 小節的譜例，和弦進行則是 "8 小節 x2" 的構造。再細分的話，8 小節和弦進行是 "4 小節 +4 小節" 的組合，對於能完全學會第一章的人來說，應該會很輕鬆。 當然，Solo 部分還是以 4 小節為單位來做解說。

各章的內容

第 1 章／4 小節完結型的和弦進行

↘ 登場的和弦進行

- 只使用 A7
- 只使用 Am7
- 只使用 A△7
- 大調型 2-5-1 和弦進行
- 小調型 2-5-1 和弦進行
- 1-6-2-5 和弦進行

※ 各和弦進行的最後有 "總結 Solo"。 設定的長度為 "4 小節 x2 次"。

第 2 章／Jazz-Blues 的和弦進行

↘ 登場的和弦進行

- 12 小節的爵士藍調進行

※ 章節末有 12 小節 "總結 Solo"。

第 3 章／經典 (Standard) 和弦進行

↘ 登場的和弦進行

- Standard 風 16 小節的進行

※ 章節末有 16 小節 "總結 Solo"

introduction3

對象讀者

文：編集部

就如以下所寫的，本書可以對應非常廣泛的讀者群。
請自行確認是否合自己的味。

■爵士吉他的入門書

　　做任何事情，循序漸進是很重要的。本書會在您的學習過程中，提示你所應記住的事項順序，讓你能很有效率地學習爵士吉他。學習爵士一直給人有"必須要以很難的理論去進行"的刻板印象。而本書的特色之一，就是要顛覆這樣的思維，理論說明儘量扼要精簡。接著，以相同的音階、概念反覆出現，帶你重覆演練。隨著閱讀本書的進程，你也正一面在進行著複習。請安心地跟著我們的腳步前進吧！

■增強爵士 Session 時的內容庫存

　　本書的譜例並非只列在爵士樂風中必出現的樂句，也會側重於介紹藍調吉他手們所常彈的爵士風格。還有，會教對僅只有 A7、Am7…等單一和弦進行的樂句處理，都是對藍調 Session 有莫大助益的學習。更何況，以 Key=A 或 Key=Am 的演奏，也很適合應用在爵士 Session 中。

■養成面對 Jazz・Standard 的對應力

　　大部份的 Jazz Standard 都是由制式化的和弦進行所構成的。本書對常出現的和弦進行做了很多的處理示範，讓您能自然地學會面對 Jazz Standard 的對應力。
　　若習慣了本書的"以 4 小節為單位"的學習方式後，就足以應對像 Jazz Standard 這種較長的演奏。這對要掌握、分析自身弱點而言，也是很合適的。請透過本書將 4 小節為單位的彈奏力做提升。

第1章
4 小節完結型的
和弦進行

首先由 4 小節完結型的和弦進行開始。這邊嚴選了 6 種基本樂曲的和弦進行，不僅只適用在本章所寫的內容，在其他的許多情況下也非常地有用。

只使用 A7 Backing

彈奏各種沒有延伸音（Tension）的 A7 指型

難易度 ★☆☆

CD track 01

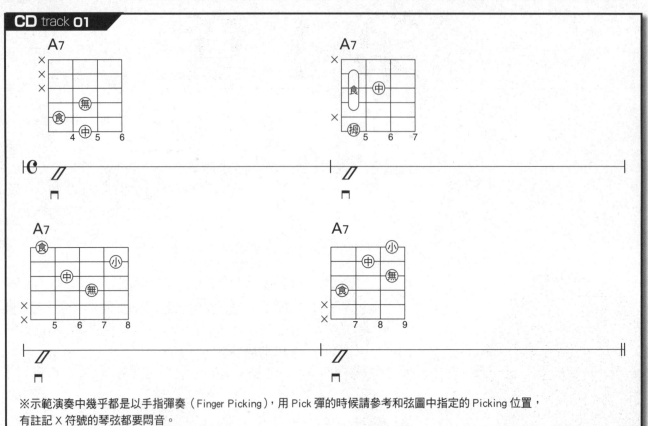

※示範演奏中幾乎都是以手指彈奏（Finger Picking），用 Pick 彈的時候請參考和弦圖中指定的 Picking 位置，有註記 X 符號的琴弦都要悶音。

樂句的構造與技巧解說

藍調也很常使用 A7。同時也是個扮演了"不安感"角色的和弦。因為也是在 Session 中常出現的和弦，為了增加伴奏的內容素材，請一定要記住各種 A7 的和弦指型。

那麼，就請在每個小節裡彈出第 4 ～ 9 琴格（fret）內常用的各 A7 吧！和弦指型變化很大，在彈習慣之前可能會很辛苦。請在腦中一邊想著下一個和弦的指型，好好地練習吧！

Column

和弦轉換的特殊練習

沒辦法好好地換好和弦的話，請將節拍器調到很慢的速度，先重覆不斷地練習一組和弦的轉換就好。

例：2種A7的和弦轉換練習

用①~③的順序來做鍛鍊。

只使用 A7
Backing

用代表性的延伸和弦（Tension Chord）來彈奏

難易度 ★★☆

CD track 02

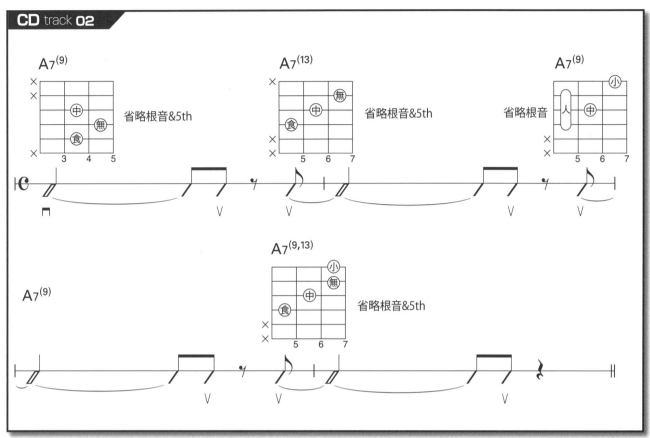

樂句的構造與技巧解說

　　第 1 小節是省略了根音 &5th 的 A7(9)。而這個指型若加上第 2 弦第 5 格的音的話，就跟 C♯m7(♭5) 有著相同的組成音。如果行 有餘力的話請把這個概念放進腦袋中的一角。

　　第 2 小節是省略了根音 &5th 的 A7(13)（嚴格來講是第 1 小節第 4 拍的反拍就進行和弦轉換，為求解說的精簡，所以就將之記為是在第 2 小節換和弦。 此後的解說，均依此概念來記述）。由於 13th (=6th) 與 m7th 僅相差半音，同時彈奏將會產生讓人聽來 "不舒服" 的感覺。但在爵士上，反而刻意使用了很多這樣的概念，來製造 "特殊聲響"。

　　第 3 小節是省略了根音 的 A7(9)。要請注意到的是：它比第 1 小節的 A7(9) 彈奏了更多的高音弦音。

　　第 4 小節是省略了根音 &5th 的 A7(9,13)。是爵士中常 出現的和弦，請務必要記住。

Column

對於理論 "試都沒試過就不想去學" 嗎？

　　年輕的時候，對於延伸和弦(Tension Chord)的含意總是一知半解，光是看到和弦名右上方括弧裡的數字就覺得很煩。試著去了解後卻發現，其實他出乎意外的簡單。原來，當初的成見(=一定很難)只是自己不願去嘗試學習的藉口罷了。

　　我為了學習理論而買了很多樂理書，宮脇俊郎先生的『宮脇俊郎的輕鬆理論講座(宮脇俊郎のらくらく理論ゼミナール)』是最為好懂的(編註:這本書已經沒有庫存了，所以以入手很困難。 同作者的樂理書還有『讀到最後就會懂的爵士樂理書(最後まで読み通せるジャズ理論の本)』『讀到最後就會懂的音樂理論書(最後まで読み通せる音楽理論の本)』)。 對於吉他手的疑問有著鉅細靡遺的解答，真的很棒！

只使用A7 Solo

以連奏技巧(Slur Tech)來串連大調五聲

難易度 ★★☆ ///

CD track 03

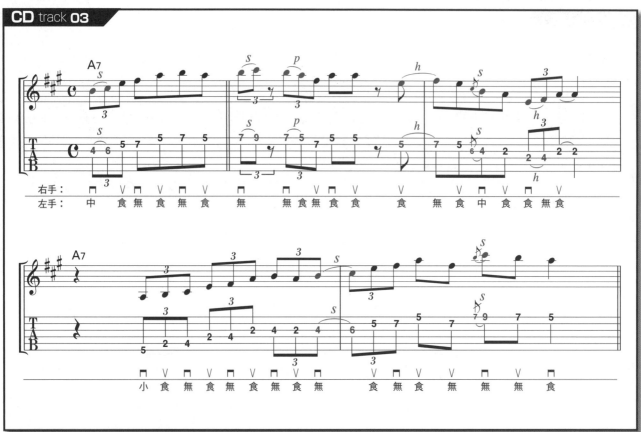

樂句的構造與技巧解說

大調五聲音階是由根音、2nd(=9th)、△ 3rd、5th、6th(=13th)等5個音組成的音階。 沒有任何黑暗或怪異的音，是個晴朗而明亮的音階。因為在美式搖滾及一些明亮的藍調中經常使用，請務必記住它。

然而，它與日本的童謠或祭曲等的音階也很像，因此，若僅只單純進行音階的往復移動，聽起來就可能像是歌舞伎裡的演奏一樣。所以，若能加進電吉他風的滑音、搥勾弦等連奏技巧，就更能表現出它的氣氛來。

這個譜例使用了第2弦第2格開始的A大調五聲音階擴張型。請一邊注意此要點一邊做練習。

圖：大調五聲的組成

音名	Do	Re	Mi	(Fa)	Sol	La	(Ti)
度數	Root	9th	△3rd		5th	13th	

圖2：使用把位

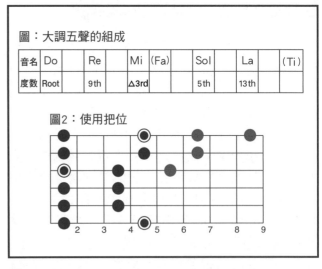

圖中黑色部份為基礎把位，紅色為其擴張音的把位。

以混合五聲(Mix Pentatonic Scale)來製造Blusy

難易度 ★★☆

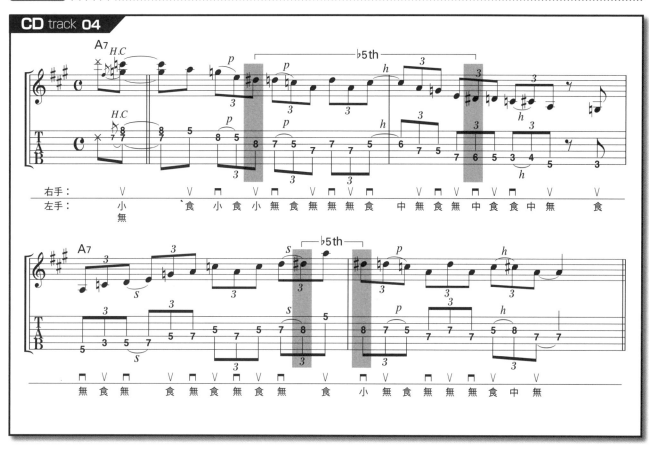

樂句的構造與技巧解說

　　混合五聲音階(Mix Pentatonic Scale)是將我們熟悉的小調五聲音階(minor Pentatonic Scale)與大調五聲音階(Major Pentatonic Scale)合體而成的音階。 對於只是將音階在指板上的位置死記下來的人來說,音階的合體⋯就只會有"在A大調五聲音階與A小調五聲音階間往返"這樣的想法而已。但如果將音階用數字(音級＝相對於音階主(根)音的音程差)置換來記憶的話,在實際演奏的應用上就將會是對"聲響感知"亟具意義的學習應用。(譯註:這也是訓練相對音感的好方法喔！)

　　而將♭5th加進音階裡就能演奏出Blusy(憂鬱感、藍調感)的感覺(參照譜例)。 與其說這個譜例是爵士樂句,不如說它是更接近藍調的彈奏法,可以將它納為藍調Session的資料庫來參考。

圖:音階組成的比較

大調五聲	R	9	△3		5	13		R		
小調五聲	R		m3	11	5		m7	R		
混合五聲+♭5th	R	9	m3	△3	11	♭5	5	13	m7	R

※紅字是指此音是和弦中的那個組成音

"混合五聲+♭5th"也被稱為藍調音階(Blues Note Scale)。

只使用 A7
Solo

米索利地安 (Mixolydian) 的樂句發展法

難易度 ★★☆

CD track 05

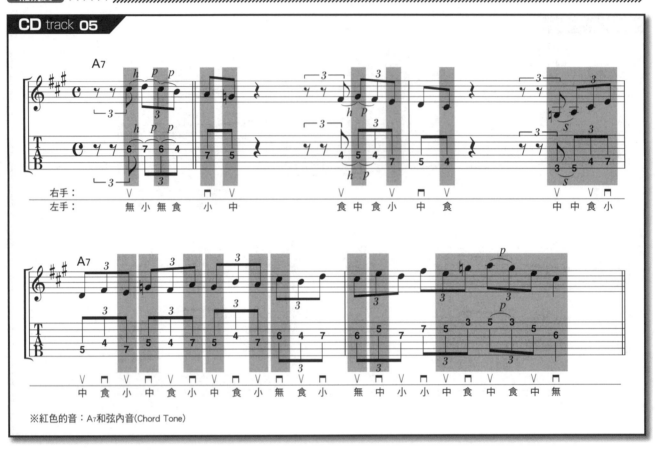

※紅色的音：A7和弦內音(Chord Tone)

樂句的構造與技巧解說

米索利地安 (Mixolydian) 是以自然大調音階的音級 (音程) 序列為基底，第 7 個音下降半音的音階。不僅在爵士中，在藍調、搖滾、流行等各樂風中都會出現。

但僅僅是在這音階中進行上行與下行是無法作出有爵士感的樂句的。具體來說，可將其解釋，是："為 A7 的和弦內音 + 9 th、11 th、13 th"，以 A7 的和弦內音為基底來彈就可以了。

例如，出發點 = 和弦內音，經過點 = 9 th、11 th、13 th，終結點 = 和弦內音…這樣彈，就能彈出與伴奏的 A7 和弦相搭的 Solo。

圖1：大調音階(Major Scale)與米索利地安(Mixolydian)的差異

	R	9		△3	11		5		13		△7
大調音階 (Major Scale)	R	9		△3	11		5		13		△7
米索利地安 (Mixolydian)	R	9		△3	11		5		13	m7	

圖2：把位圖

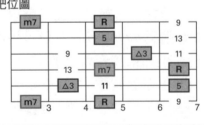

看圖 1 便可了解，大調音階 (Major Scale) 與米索利地安 (Mixolydian) 的差異在於△ 7 與 m7。請用圖 2 來確認 m7 的位置。

只使用 A7 Solo

在 Session 中也能發揮威力！和弦內音（Chord Tone）

難易度 ★★★

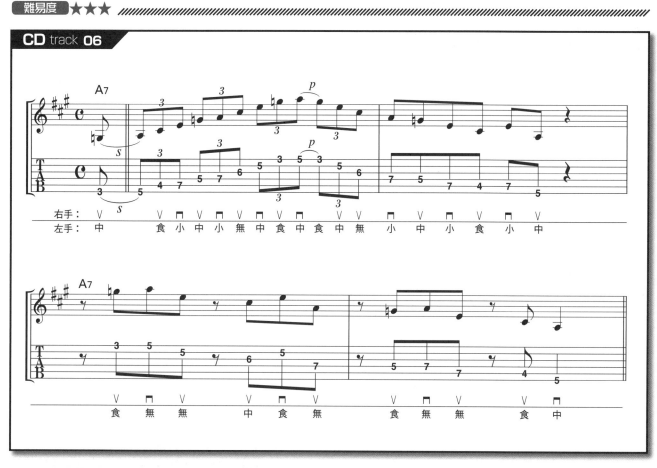

CD track 06

樂句的構造與技巧解說

在 Session 時，發生了"突然就輪到自己了，慌張地想要彈點 Solo，但腦中的音階全都像被風吹散了一樣，不知道該彈什麼好。等回過神時已經彈出了些奇怪的音，大失敗"…這種事，相信是誰都有的經驗。這時若能記得和弦內音（Chord Tone）的話，就能立於不敗之地安然渡過。

首先， 第 1～2 小節是用 A7 的和弦內音（Chord Tone）做上行與下行的樂句。練習時請注意不要使聲音中斷。

第 3～4 小節是從反拍開始彈奏的樂句，彈奏時請留意節奏。關於對拍的方式，比起光用腳踏數拍，不如讓全身跟著節奏上下搖擺，會更容易地掌握節奏。

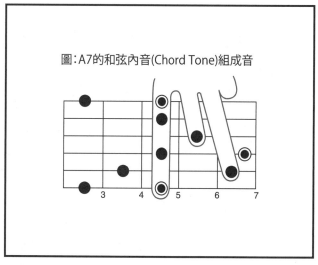

圖：A7的和弦內音(Chord Tone)組成音

以常用的和弦指型為主，再將指型週邊的組成音加入，是最方便的記憶方法。這樣做也能兼顧"節約腦容量"的功能。

19

只使用 A7
總結 Solo

以藍調解釋的 8 小節 Solo

樂句的構造與技巧解說

在此，比起以爵士感知來彈，反不如用更藍調味來彈得好。整體來講，是完全使用了 A 混合五聲的音，而第 3 小節加上了 Blue Note = ♭5 th 來強調藍調的氣氛。

第 5 小節第 1 拍的刷弦部份，與其刷到所有的弦，不如只對第 1～2 弦做輕刷試試看，可彈出輕快的 Shuffle 律動。

第 7～8 小節是跑奏（Run）樂句。所謂的跑奏樂句，即是在短樂句裡進行多次反覆的彈奏內容。能給聽者很強烈的印象（因為在短時間內就反覆很多次啊！）。

而在第 1 小節、第 3 小節與第 7 小節的開頭，為了表現出氣勢而加入了 Chop 奏法。Chop 奏法就是先悶好發出音之上的不發聲弦，然後用一口氣刷下的方式將悶弦音及發出音一起彈奏。B.B.King

或 Stevie Ray Vaughan 等藍調吉他手都很常使用這招。

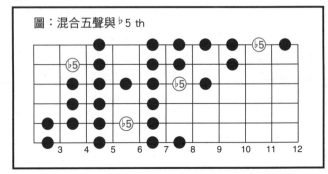

圖：混合五聲與 ♭5 th

圖中也有標示出這個譜例中未用的到的 ♭5 th 的位置。可做為日後彈奏即興時的參考。

Column

遇見藍調與醉心於爵士

做為學習即興的前置練習場，藍調是最適合的其中一種樂風。

我第一次與藍調的相遇，是在高中的時候。當時有去附近的吉他教室上課，那邊的講師，竟然是執筆教材『究極的藍調吉他練習帳（究極のブルース・ギター練習帳）』的野村大輔先生。

野村先生第一次教我藍調的伴奏時 "嗚哇！藍調好帥啊！" 這種衝擊至今仍然無法忘懷。在那之後我就完全沉浸在藍調之中了。

後來在上律動 (Groove) 課的時候，向坐在隔壁的大叔借了藍調的 CD，也向他請教了推薦的吉他手，並且越來越喜歡藍調了。然後，因為受到 "彈藍調的話一定要即興！" 這樣的說法影響而對即興產生莫大的興趣，漸漸地也醉心於爵士了。

『究極的藍調吉他練習帳（究極のブルース・ギター練習帳）』

作者：野村大輔

介紹野村大輔先生所執筆的『究極的藍調吉他練習帳（究極のブルース・ギター練習帳）』。 也有將譜例中用到的音箱與吉他配置方式寫出，可以學到 "不同音箱與吉他組合的音色差異"，所以我很推薦。

CD track 07

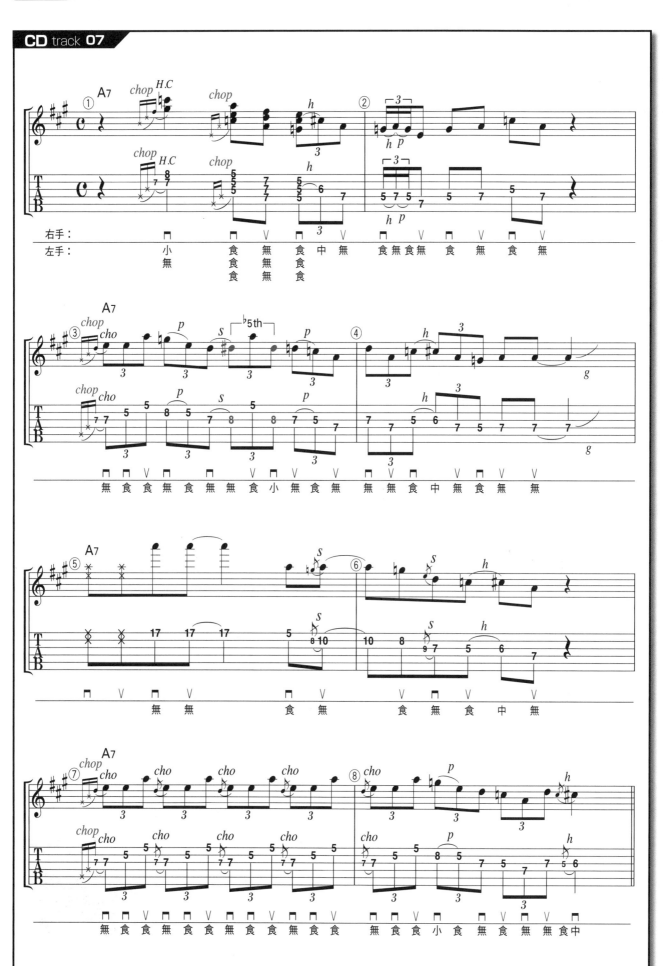

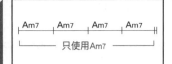

只使用 Am7
Backing

彈奏各種沒有延伸音 (Tension) 的 Am7 指型

難易度 ★☆☆ ///

CD track **08**

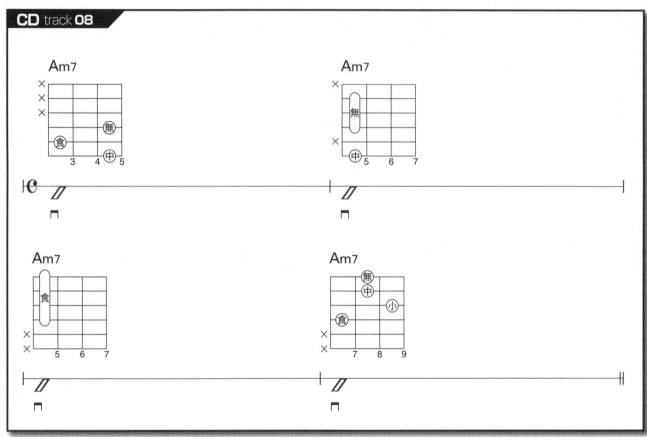

樂句的構造與技巧解說

　　爵士的和弦指型大多是以 3 音～ 4 音所構成，像搖滾或民謠那樣的封閉和弦出現頻率並不多。所以，初學者也可以比較容易地去按壓爵士伴奏的和弦。

　　那麼就請在每個小節裡彈出第 4 ～ 9 琴格 (fret) 內常用的各 Am7 和弦吧！熟練到一定程度後，也請注意將不需發出聲音的弦悶起來。用左手指尖下的指腹來做悶音會較好。

　　這裡所介紹的 Am7 指型並非全部，也請試試找出在這之外的各種組合可能。請多多的嘗試推算並在錯誤中改進，以按出各種 Am7 和弦指型。

只使用 Am7 Backing

| Am7 | Am7 | Am7 | Am7 |
| 只使用 Am7 |

以省略指型彈奏延伸和弦 (Tension Chord)

難易度 ★★☆

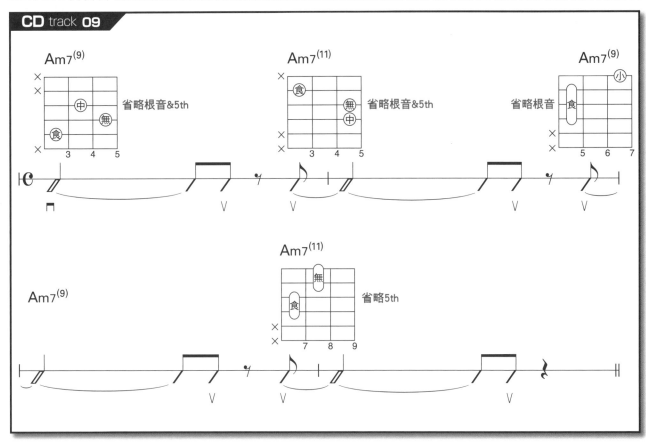

樂句的構造與技巧解說

在 Am7 等 4 音和弦中（因為七和弦的組成音有 4 個），再加上延伸音就變成延伸和弦了 (Tension Chord)。因使用音域變廣，所以可以得到更富爵士韻味的聲響。

首先，第 1 小節是省略根音 &5th 的 Am7(9)。和弦組成音在 5 音以上時，就會出現無法用左手手指按壓出全和弦組成的情形。這時，為了讓和弦好按，都會省略根音或 5th。根音就讓貝斯吉他來彈，而 5th 因只是讓和弦聲響增加厚度的音，所以可以省略。

第 2 小節是只省略根音的 Am7(11)。

第 3 小節是只省略根音的 Am7(9)。相較第 1 小節的 Am7(9)，這個指型彈了更多的高音弦音。

因此，請記得："同樣的和弦聲音也能在不同把位產生"一邊進行練習。

第 4 小節是省略 5th 的 Am7(11)。在此也請一面留意它與第 2 小節的 Am7(11) 聲音不同處一面進行練習。

> ↘ 重點
> ➡ 第1小節：**省略根音 &5th**
> ➡ 第2小節：**省略根音 &5th**
> ➡ 第3小節：**省略根音**
> ➡ 第4小節：**省略 5th**

※ 省略根音 &5th 後，不只是和弦變好按，在演奏上，和弦的屬性音聲響也會變得突出且俐落。

只使用 Am7 Solo

只用小調五聲的樂句建構法

難易度 ★☆☆ //

CD track 10

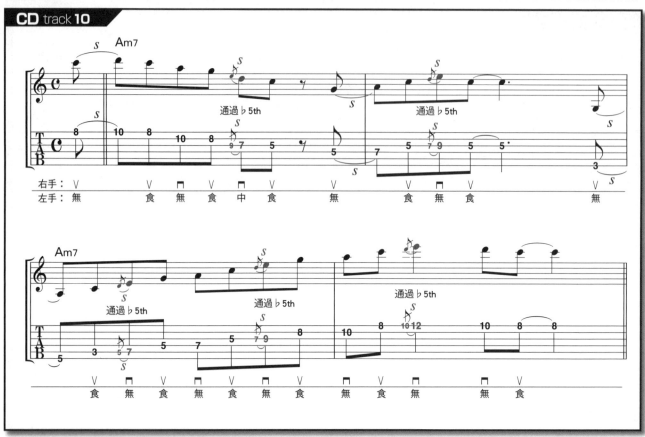

樂句的構造與技巧解說

只要有學過藍調或即興的人，大抵都彈過的 A 小調五聲音階（A minor Pentatonic Scale）。所以是相對好記且為人熟悉的音型。

這譜例，實際上只使用了 A 小調五聲音階，但藍調音 ♭5 th（Blue Note）其實也潛藏其中（Blue Note，就是音階中的 m3rd、♭5 th、m7th，使用藍調音可讓樂句得到藍調的韻味）。例如第 1 小節第 3 拍，第 3 弦第 9 格到第 7 格的滑音，就通過了第 3 弦第 8 格的 ♭5 th(Blue Note)。這種將 ♭5th 潛藏在滑音裡的演奏，除了可以得到較輕微的 Blue Note 感，也能做出別具風味的樂句發展。在其他的小節中，也有悄悄地暗藏了 ♭5 th，請注意這點並進行練習。

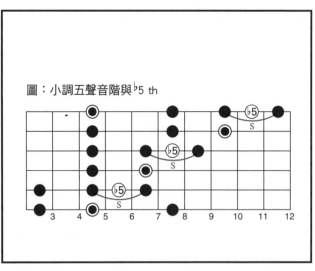

圖：小調五聲音階與 ♭5 th

以滑音通過 ♭5 th 是其重點。這樣一來，Blusy 的感覺就唾手可得。

只使用 Am7 Solo

| Am7 | Am7 | Am7 | Am7 |

只使用Am7

五聲的感覺 OK ！ 多利安音階 (Dorian Scale)

難易度 ★☆☆

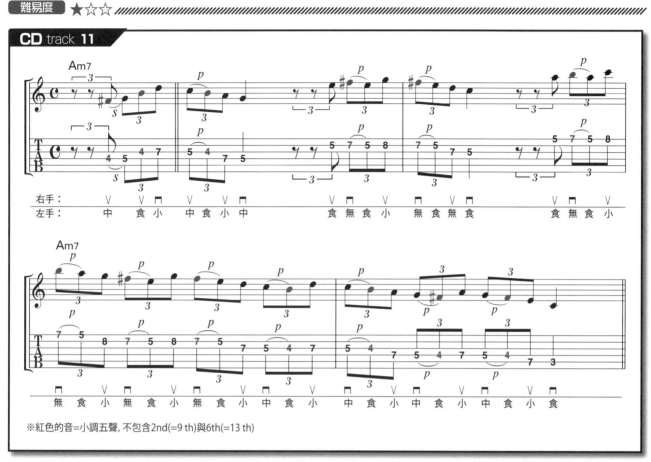

CD track **11**

※紅色的音=小調五聲, 不包含2nd(=9 th)與6th(=13 th)

樂句的構造與技巧解說

一提到多利安 (Dorian) 的話（譯註：Dorian 的日語發音與日語的榴槤發音很像），腦中直接浮現的可能是 "水果之王—榴槤"。而這個 A 多利安音階是個比較容易記憶並容易任意使用的音階。

記憶它的方法，可想成是：在小調五聲音階中加入了 2nd(=9 th) 及 6th(=13 th) 兩個音。但僅僅這樣，就足以產生爵士的華麗感。若覺得光只用 A 小調五聲音階無法將藍調彈奏音域擴大的人，可以試試看這個音階。

在藍調裡的使用方法上，與其在長音部份彈 2nd(=9 th) 與 6th(=13 th)，不如先以小調五聲音階為彈奏主體，再在經過音的部份輕描淡寫似地加入 2nd(=9 th) 與 6th(=13 th) 為佳。

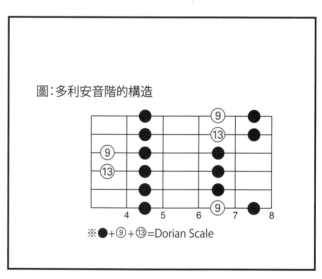

圖：多利安音階的構造

※●＋⑨＋⑬=Dorian Scale

● 是小調五聲的組成音，紅色的音是 2nd(=9 th) 與 6th(=13 th)。

只使用 Am7
Solo

絕對不會不搭的音 = 和弦內音 (Chord Tone)

難易度 ★★★

CD track 12

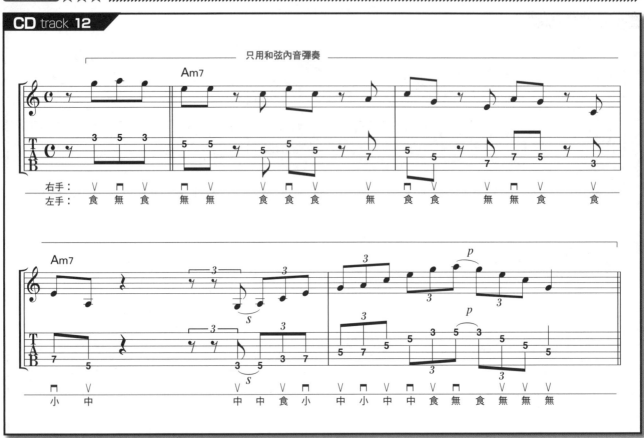

樂句的構造與技巧解說

　　有："雖然記了很多的音階，卻還是不太能做出合適的即興樂句，Session 好可怕"…這種煩惱的吉他手應該很多吧？如果學會了"如何運用和弦內音"的話，這種煩惱就解決了。

　　使用和弦內音來彈奏，就是單純地使用和弦的組成音來即興。因此，絕對不會有對應不上和弦的不合音產生。理解了這樣彈就能彈出 100% 的正確即興音後，"搞錯了怎麼辦？"的這種不安感自然就消失於無形了，同時也能脫離面對 Session 時的恐懼感。

　　當然，雖說所有的樂句都用和弦內音來彈的情況很少見，但總比一股腦地去記一大堆音階，卻無法正確使用來的踏實的多。

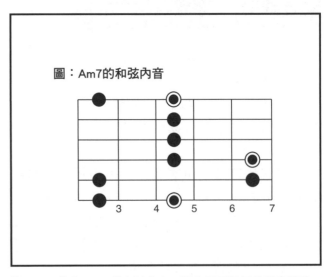

圖：Am7的和弦內音

第 3 ～ 7 格上 Am7 的和弦內音。譜上是用這個位置來彈的。

Column

 小川智也的

爵士吉他休息所①

「練習過度…」

這是我的經驗談。幾年前，我每天都把自己關在房間拼命地練吉他。某一天，我感冒了…。我認為，這不就只是小感冒而已嘛！吃個藥，頂多一個禮拜就可以痊癒了。而，不知道過了多久，咳嗽卻還是止不住。

因過了一個月還是沒有好轉，在我轉到別家醫院檢查後，診斷結果竟是患了"氣喘"。

之後，持續吃了氣喘藥一個月，卻仍沒有好轉的跡象。再這樣過了半年…。我開始對得到氣喘的這個診斷產生了疑問，我這樣詢問主治醫師："吃這個藥都沒有好轉耶！我所得的該不會是別種病吧？"，卻得到"這是對咳嗽最有效的藥，請繼續服用"這樣的回答。

但是接下來吃藥還是一點用也沒有，我認為這不是氣喘的想法也越來越強烈了。

在那之後，我查了很多罹患咳嗽的原因及治療方式。不知不覺過了一年。某天，我和往常一樣在網路上查詢關於咳嗽的事，看到了用中藥治療很有效的記述。

運氣還不錯，我家附近就有一家設有東洋醫學科的醫院，於是死馬當活馬醫立刻去看診了。結果，診斷出"壓力、腦部疲勞"是咳嗽不止的原因。

我半信半疑地收下處方箋並吃了中藥，真是不可思議，咳嗽馬上就止住了。

大概是因為我每天都窩在房間裡拼命練習，不知不覺中累積了很多的壓力。我這才了解到身體的疲勞可以經由休息來解決，但腦部的疲勞或壓力是無法靠休息來解決的。

在那之後，我為了排解壓力，都會去健身房，定期的活動身體、做些跑步或游泳的運動。在比較有空時，也會去釣魚或看棒球。

這世界上，有著容易累積壓力的人與不易累積壓力的人。以每天練習吉他的人來說，也有擅於與不擅轉換心情的人。

有發自內心想練習的人，也有只是義務性做練習的人；有高高興興練習的人，也有焦慮地練習的人。同樣是在做練習，因想法或內心觀點的不同，都可能將結果導向完全不同的方向。

而，我就是因朝著錯誤的方向做努力，導致搞壞了身體。

吉他手的身體狀態管理也是練習的一環。特別是爵士的理論與技巧很困難，容易累積壓力。應該要善加利用運動或做休閒活動來轉換心情，並不慌不忙地進行練習。

只使用 Am7 總結 Solo

Am7	Am7	Am7	Am7
Am7	Am7	Am7	Am7

從 Dorian 所延伸出的想法

樂句的構造與技巧解說

這裡，主要是以多利安 (Dorian) 為彈奏基底，此外也會用到其他的音。以下，就針對這個手法做細部解說。

第 1 小節的第 1 拍，第 1 弦第 4 格 G♯音是△ 7th，是多利安音階以外的音。爵士經常會在目標音之前，加入較目標音高或低半音的音來彈奏，稱其為半音聯結手法 (Chromatic Approach)。此時，重點不在彈奏△ 7th 這個音，而是要我們意識："我們正在向第 1 弦第 5 格的根音前行，這個低 (或高) 半音的彈奏叫做半音聯結"。當然，也可以說這個樂句是單純地使用了旋律小音階 (Melodic minor) 來彈奏。但若要依此概念，每拍都改變音階的話，事情就會變得很複雜了。

第 5 小節的彈奏內容，若以 "Am7 的和弦內音加上 F♯音 (6th = 13th)" 的觀念去想，就會變得好記多了。

第 6 小節的樂句發展則要以 "G△7 的和弦內音加上 A 音 (Am 的根音)" 的觀念去想，也會變得容易理解。

第 7 ～ 8 小節是 Am7 的和弦內音加上 B 音與 D 音 (2nd = 9th & 4th = 11th)。

Column

半音聯結 (Chromatic Approach) 的 3 種句型

半音聯結的代表句型有下圖的 3 種。

將這些內容排列組合，就能製造出更多的句型可能。所以說，光只是 "和弦內音 + 半音聯結" 就可以做出很酷的即興內容了。

圖：3種半音聯結句型
① 從和弦內音的前&後半音
② 從和弦內音的前&後全音
③ 夾著和弦內音

※ 圖中的橫線是弦，直線是琴格 (fret)。紅色表示和弦內音，黑色表示半音聯結的部份。

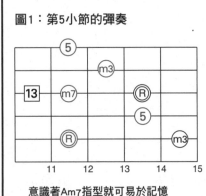

圖1：第5小節的彈奏

意識著Am7指型就可易於記憶

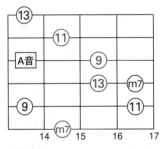

圖2：第6小節的彈奏

意識著紅色標示的G△7指型就可易於記憶

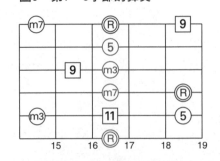

圖3：第7～8小節的彈奏

意識著Am7指型就可易於記憶

同時按住所有的紅色標示音就是和弦的指型。一面意識著和弦指型來背的話，就能夠輕鬆地記下音階組成的位置了。還有被口框住的音，是譜例中的重點音，也請注意。

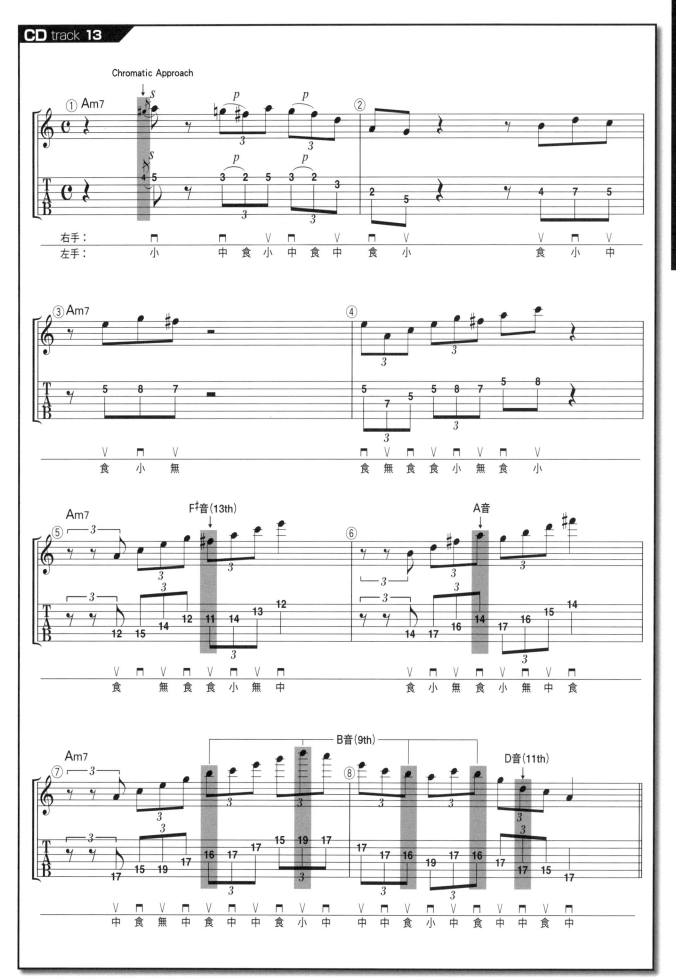

只使用 A△7
Backing

無延伸音，白玉般的伴奏

難易度 ★☆☆ ///

CD track **14**

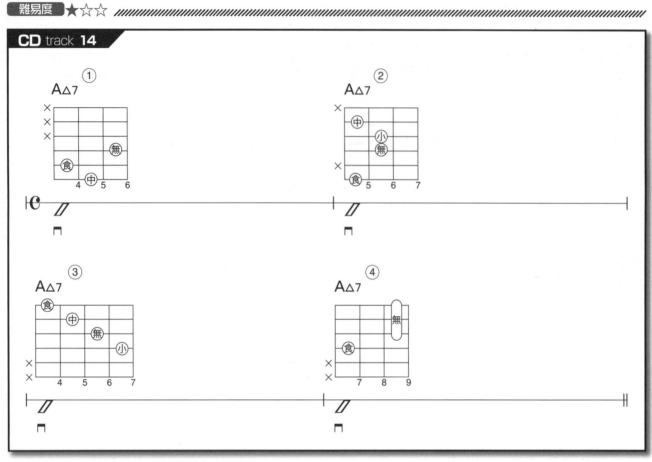

樂句的構造與技巧解說

　　爵士經常使用由根音、△ 3 rd、5 th 組成的基本 3 音和弦（三和弦）加上 m7 th 或△ 7 th 而成的 4 音和弦（七和弦）。並且，因各七和弦中的和弦屬性音：m7 th 或△ 7 th 而產生了爵士的韻味。

　　這裡要學的是；使用了△ 7 th 的大七和弦（Major7）。讓我們在以下的小節裡彈奏第 4 ～ 9 琴格內所常用的各 A △ 7 和弦吧！

　　再來，並非只是以形狀去記憶和弦，也請挑戰由數字（音級）標示來理解和弦組成音。例如，第 1 小節裡第 6 弦第 5 格（根音），第 5 弦第 4 格（△ 3 rd），第 4 弦第 6 格（△ 7 th），各是和弦組成音中的那個音這樣的概念。

　　除了這邊所介紹的和弦組合方式以外，其實，也有能推導出其他和弦組成的方法。若行有餘力，請也試著推出屬於自己的大七和弦指型。

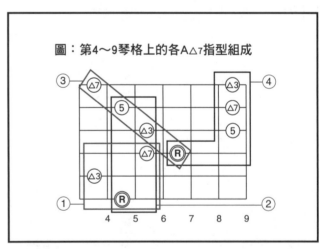

圖：第4～9琴格上的各A△7指型組成

① = 第 1 小節，② = 第 2 小節，③ = 第 3 小節，④ = 第 4 小節所使用的指型。

只使用 A△7
Backing

A△7	A△7	A△7	A△7

只使用A△7

使用延伸音的節奏性句型

難易度 ★★☆

CD track **15**

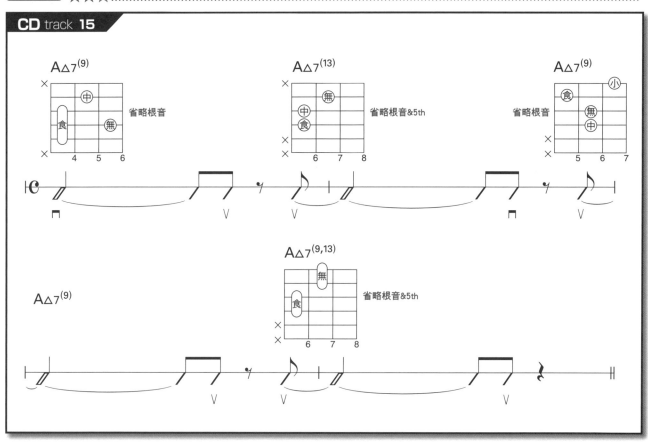

樂句的構造與技巧解說

第 1 小節是與 C♯m7 的指型相同，省略根音的 A △ 7(9)。有貝斯負責根音聲部的時候，吉他省略根音也沒關係。

第 2 小節是省略了根音與 5 th 的 A △ 7(13) 和弦，只有△ 7 th、△ 3 rd、13 th。

第 3 小節的和弦名雖然跟第 1 小節一樣是 A △ 7(9)，但彈奏了較多的高音弦音。請注意！就算和弦名相同，也會因彈奏聲部是高音弦或低音弦使聲響感受改變。第 3 小節這邊是也省略了根音的 A △ 7(9)。

第 4 小節是省略了根音與 5 th，只有△ 7 th、△ 3 rd、9 th、13 th。

因為使用了很多的切分音，要注意和弦的彈奏是在正拍或反拍上，並小心地維持拍子的穩定吧！

↘**重點**

➜ 第 1 小節：**省略根音**
➜ 第 2 小節：**省略根音 &5th**
➜ 第 3 小節：**省略根音**
➜ 第 4 小節：**省略根音 &5th**

※ 有貝斯彈根音時，吉他省略根音 &5th 後，在演奏上，反而會讓屬性音的聲響變得突出且俐落。至於 5 th，若和弦組成音中沒有♭5 th 或♯5 th 的話，也是可以省略的。

大調音階的樂句發展

難易度 ★★☆

CD track 16

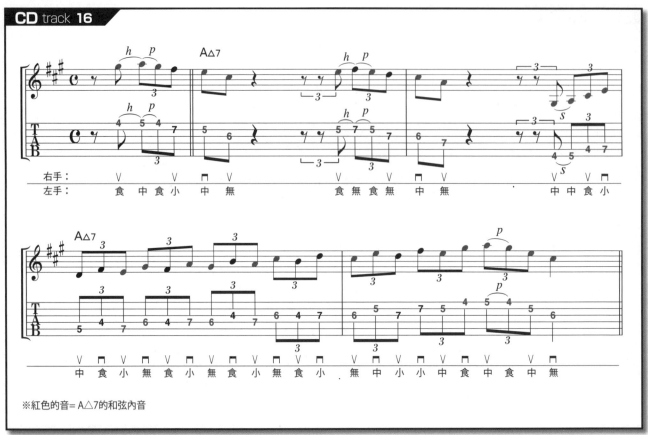

※紅色的音＝A△7的和弦內音

樂句的構造與技巧解說

可以在大七和弦中使用的音階代表，便是這個大調音階 (Major Scale) 了。 但，若僅僅是在大調音階裡做上行、下行，就無法彈出爵士的感覺。在爵士中，以大調音階中的 A△7 的和弦內音做為彈奏基底是奏出爵士韻味的訣竅。

第 4～7 琴格上的 A△7 和弦內音為，第 6 弦第 4 格（△7 th），第 6 弦第 5 格（根音），第 5 弦第 4 格（△3 rd），第 5 弦第 7 格（5 th），第 4 弦第 6 格（△7 th），第 4 弦第 7 格（根音），第 3 弦第 6 格（△3 rd），第 2 弦第 5 格（5 th），第 1 弦第 4 格（△7 th），第 1 弦第 5 格（根音）。經由這些和弦內音與音階音的交織，就可彈出富有和弦感的大調音階。

大調音階也是所有音階的構成基底，請好好的記住它。

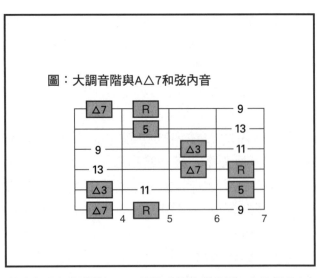

圖：大調音階與A△7和弦內音

使用頻率很高的第 4～7 琴格大調音階位置。上色部份（方框內）是 A△7 的和弦內音

只使用 A△7
Solo

A△7 A△7 A△7 A△7
└─ 只使用A△7 ─┘

利地安音階 (Lydian) 的重點

難易度 ★★☆

CD track 17

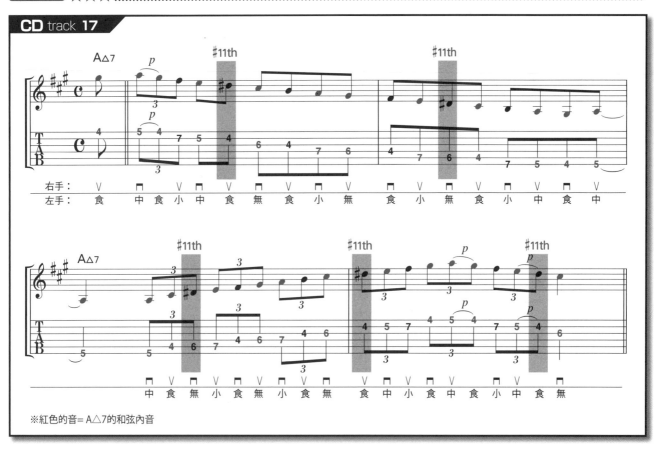

※紅色的音＝A△7的和弦內音

樂句的構造與技巧解說

　　利地安音階 (Lydian) 是以大調音階中的音級（音程）序列為基底，4th (=11 th) 上升半音成♯4th(=♯11 th) 的音階。軟綿綿的感覺，有著不屬於任何地方的飄浮感，帶有民族風的音階。搖滾樂界中，Steve Vai 經常使用。

　　譜例看起來好像只是在做音階的上行與下行而已，其實出發點與終點都用了和弦內音。與大調音階一樣，重點是以和弦內音為基底來彈奏就能彈得像爵士。

　　再來，如果強調♯4th(=♯11 th) 音的話，就可構成色彩強烈的利地安調式 Solo。但，也不要過份地將♯4th 強調在長音中彈奏，會讓個性過份強烈。就請像這樣，一邊小心地控制不過度強調♯4th (=♯11 th)，並建構出自己的 Solo 來吧！

圖：利地安音階與和弦內音

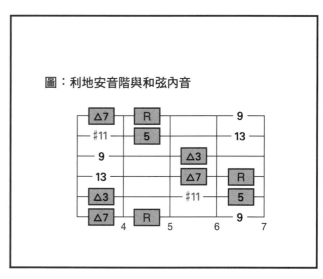

除了♯4th(=♯11 th) 以外，其他音的序列都與大調音階相同。了解這點的話，就可以減輕記憶上的負擔。

只使用A△7 Solo

完全只用和弦內音來彈奏

難易度 ★★★

CD track 18

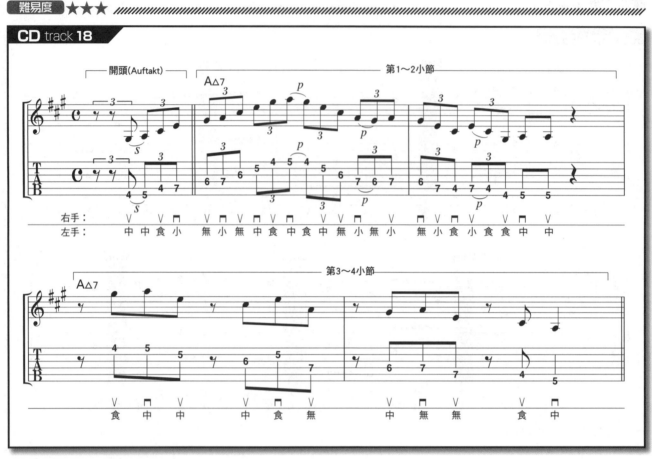

樂句的構造與技巧解說

說到爵士的即興，一直以來給人有"必須要彈一些很難理解的音階，或彈奏帶有和弦外音(OUT)的樂句"的印象。但其實光以和弦內音的組合，就足以建構出爵士風的 Solo 了。

首先，從開頭開始到第 1 小節、第 2 小節，幾乎都是和弦內音上行到下行的樂句。請保持著 3 連音的節奏，一面注意不要讓聲音中斷一面練習。

第 3 小節與第 4 小節是從反拍起音的樂句。抓好正拍與反拍的拍感把它彈好吧！還有，第 1 個音若能用切音 (Staccato) 的方式來彈的話，更能表現出跳躍 (Shuffle) 的拍感。

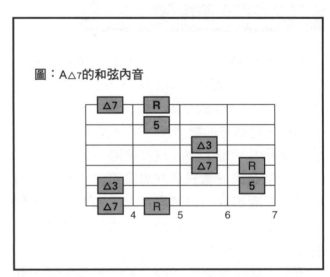

圖：A△7的和弦內音

標示出了譜例所使用的和弦內音。與上一個單元及上上個單元使用了相同的和弦內音。

Column

用數字（級數）表示和弦進行的方法

不僅止於爵士，以數字來陳述和弦進行是件非常科學且方便的方法。P38 後所出現的，大調型 2-5-1，小調型 2-5-1，1-6-2-5 等標記，就是使用數字來表示和弦進行。

因此，也算是對 P38 以後的內容做預習，就在這頁開始學習這樣的思考方式吧！首先，從順階和弦(Diatonic Chord)的說明開始。

●三和弦（3 音和弦）與七和弦（4 音和弦）的順階和弦

例如，以 Do Re Mi Fa Sol La Ti Do(C 大調音階)為基礎來推導和弦。以某音為根音，然後一次跳過一個音，像 Do 為根音，跳過 Re，第二個和弦音為 Mi，再跳過 Fa，第三個和弦音選 Sol…這樣，於是就推導出和弦構成如：Do・Mi・Sol，然後是 Re・Fa・La，再來是 Mi・Sol・Ti…，最後可以導出七個三音和弦（三和弦）來。

這 7 個三音和弦就被稱為順階三和弦(Diatonic Triads)。接著在順階和弦的各三和弦上依上述的選音方式再加上一個音就形成七個順階七和弦(Diatonic 7th Chord)。

順階和弦有什麼功能呢？用 Do Re Mi Fa Sol La Ti Do(C 大調音階)來譜旋律的時候，就可以使用這組順階和弦做為旋律的和弦編配了。因為它們也是由 Do Re Mi Fa Sol La Ti Do(C 大調音階)這些音所組成的和弦。所以，用它們來編配旋律的和聲也是理所當然的。

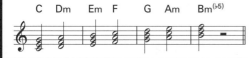

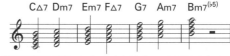

> 3 個音組成的和弦稱為三和弦，4 個音組成的和弦稱為七和弦。而，再在 4 音和弦上加入聲音就會成為延伸和弦 (Tension Chord)。

●以數字（音級）做標示的優勢及便利性

那麼，若世界上的音樂都是 Key = C 的話，只要記住 Key=C 的順階和弦就沒問題了。但，大調調性共有 12 種，要把它們全部記住可真會是件勞心勞力的大工程。

那就將和弦名以數字做替換吧！用羅馬數字記很難的話，就用普通的數字也沒關係。

像這樣把和弦用數字替換，就不必把所有調性的順階和弦全部背起來了。

圖1：用數字表示順階和弦

圖2：替換為數字的例子

・以羅馬數字來表示

I△7、IIm7、IIIm7、IV△7、V7、VIm7、VIIm7(♭5)

・以普通數字來表示

1△7、2m7、3m7、4△7、57、6m7、7m7(♭5)

Key=D

D△7、Em7、F#m7、G△7、A7、Bm7、C#m7(♭5)

Key=E

E△7、F#m7、G#m7、A△7、B7、C#m7、D#m7(♭5)

↓

I△7、IIm7、IIIm7、IV△7、V7、VIm7、VIIm7(♭5)

圖2：替換為數字的例子

> 圖1 請注意羅馬數字的 IV 和 VI 較容易搞混。
> 圖2 像這樣以數字表示，就可以不受調性的制約並能夠輕易地掌握和弦，便於調性轉換。

只使用 A△7
總結 Solo

A△7	A△7	A△7	A△7

A△7	A△7	A△7	A△7

注意著 A△7 來彈就會是爵士的味道！

樂句的構造與技巧解說

這邊用了 A 大調音階來彈。但若只是單純地做 A 大調音階的上行與下行，就只能彈出類音階練習般的樂句而已。因此，請注意下面圖示，在心中留意 A△7 的和弦內音於各把位中的位置來進行彈奏。

首先第 1～2 小節裡，請留意著開放和弦的 A△7 和弦內音一面進行彈奏。

· 第 3～5 小節中請留意第 6 弦第 5 格為根音的 A△7。

第 6～7 小節中，以第 5 弦第 12 格為根音的 A△7 和弦指型為中心來彈奏。

第 8 小節請留意以第 6 弦第 17 格為根音的 A△7 和弦內音一面進行彈奏。

Column

即興練習的必要工具
iPhone 的 APP "iReal Pro"

我在練習即興時必用的工具是 iPhone 的 APP "iReal Pro"。它是付費 APP，有 1300 首的 Jazz Standrad 曲目可以免費下載（2014 年 1 月的版本）。而且拍速跟調性都可以自由變換，因此很適合用於練習。

而且，它可以任自己輸入和弦進行然後把正統的爵士伴奏放進去，在面對大調型 & 小調型的 2-5-1 或 1-6-2-5 的反覆練習時可說是珍寶一般的工具。

圖1：開放和弦的A△7

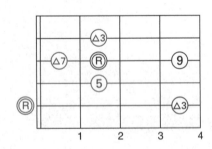

圖2：第6弦第5格為根音的A△7

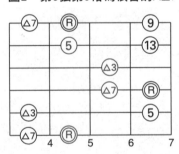

圖3：第5弦第12格為根音的A△7

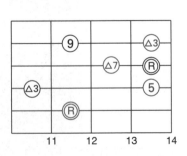

圖4：第6弦第17格為根音的A△7

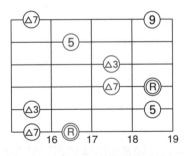

圖中紅色標示的部份為要按的和弦指型。先記好 A△7 的和弦內音，可以在演奏時幫上大忙，請好好活用它！

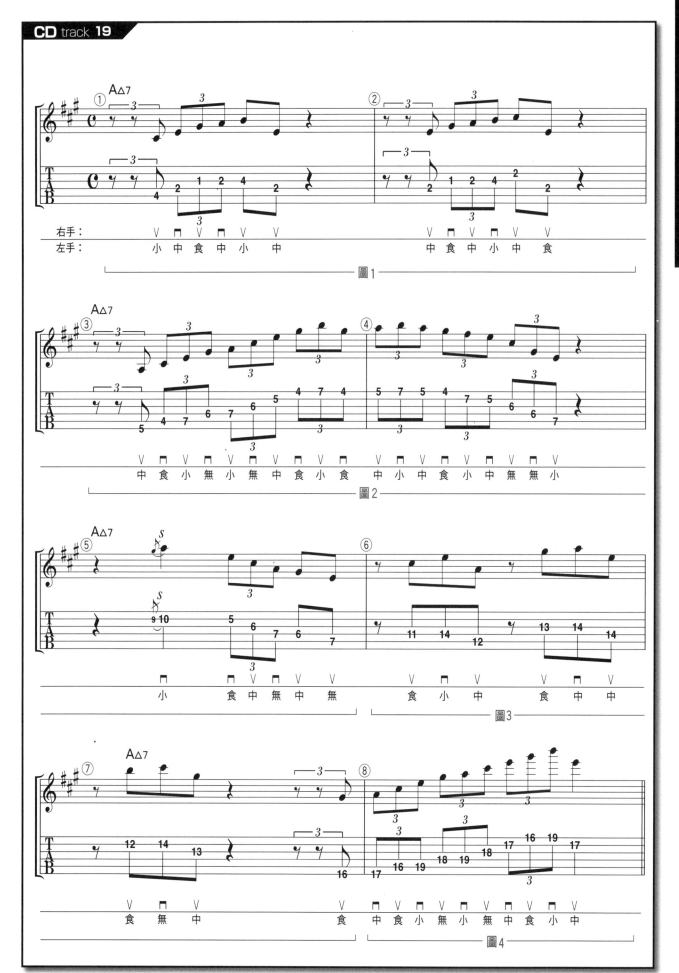

大調型 2-5-1 Backing

4分(4 Beat)無延伸音伴奏

難易度 ★★☆

CD track **20**

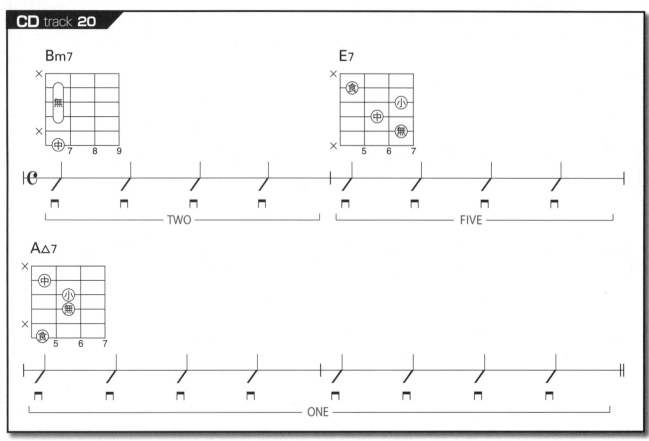

樂句的構造與技巧解說

　　2-5-1(TWO-FIVE-ONE) 所標示的，就是順階和弦的第 2 級、第 5 級和第 1 級的和弦。Key = A 時就是 Bm7 → E7 → A △ 7。各和弦的屬性為，Bm7= 有點不安，E7= 不安，A △ 7= 安定。也就是說，大調型的 2-5-1 最後會走到第 1 級的 A △ 7 來做解決。對爵士來講 2-5-1 是很常見的和弦進行，請一定要記得。

　　而譜例所彈奏的是稱為 "4 分" 的節奏。在這個 4 分節奏裡面，所有的音符都以 4 分音符來彈奏是其特徵。

圖：Key=A的順階和弦

I△7	IIm7	IIIm7	IV△7	V7	VIm7	VIIm7(♭5)
A△7	Bm7	C#m7	D△7	E7	F#m7	G#m7(♭5)

※順階和弦=大調時，
這些都是由大調音階而衍生的和弦。

還有 2-5(TWO-FIVE) 的和弦進行在爵士中也很常使用。它是 2-5-1 進行中的 2-5 部份。

大調型 2-5-1
Backing

| Bm7 | E7 | A△7 | A△7 |

大調型 2-5-1

利用省略指型延伸和弦(Tension Chord)

難易度 ★★☆ ///

CD track 21

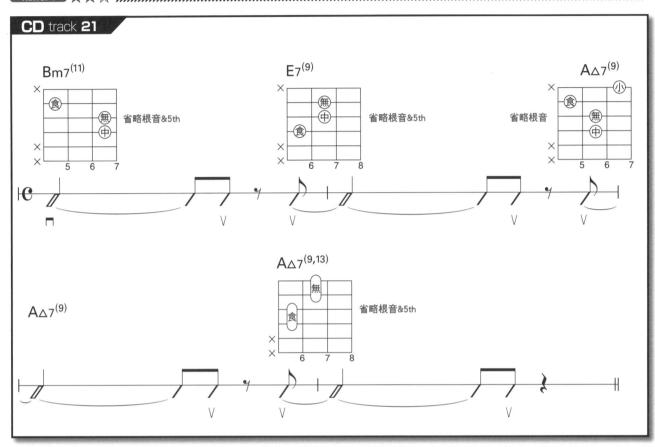

樂句的構造與技巧解說

第 1 小節是省略了根音及 5th 的 Bm7(11)。加入了 11 th 後，就會產生不知歸屬何處的不可思議聲響。

第 2 小節是省略了根音及 5th 的 E7(9)。加上的第 5 弦第 7 格的根音後，就成了藍調或放克(Funk) 中常用的 E7(9) 指型了。

第 3 小節是省略了根音的 A △ 7(9)。第 4 小節是省略了根音 &5 th 的 A △ 7(9、13)。

再來講到的是整體的伴奏，彈弦所造成的震頻會因共振效應造成不需要發出聲音的弦也產生共鳴的情況。在彈高音弦時，要留意用右手的側面(小指側邊)將不必要的弦做消音(mute)。

再來，在和弦按法越來越困難，又用了很多的切分音之下，保持節奏穩定的難度也變高了。請有耐心地好好去練習吧！

↘ **重點**

→ 第 1 小節：**省略根音 &5th**
→ 第 2 小節：**省略根音 &5th**
→ 第 3 小節：**省略根音**
→ 第 4 小節：**省略根音 &5th**

在彈奏延伸和弦 (Tension Chord) 時，請時時在心中意識著："目前正在彈哪些音，省略了哪些音"。

大調型 2-5-1
Solo

| Bm7 | E7 | A△7 | A△7 |

大調型2-5-1

只用大調音階進行突破！

難易度 ★★☆

CD track 22

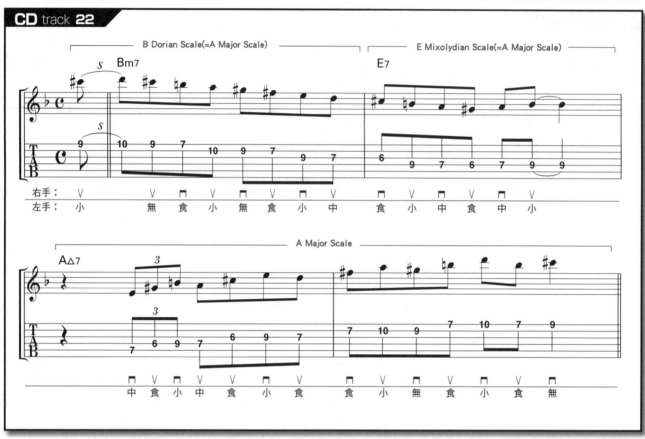

樂句的構造與技巧解說

譜例的第 1 小節是使用 B 多利安音階 (Dorian Scale)，第 2 小節為 E 米索利地安音階 (Micolydian Scale)，第 3～4 小節是 A 大調音階 (Major Scale)，可以將之理解為：音階的選擇是跟著和弦而變動的，但各音階的組成音與 A 大調音階都是完全相同的，只是排序（音程序）做了改變，樂感的氛圍也就隨之不同。當然，也可以單純地想就是只用 A 大調音階來彈奏 Solo。

我們來簡單的說明一下，為何要使用 A 大調音階以外的音階名稱。以理論觀點來說明為何在 Bm7 上要以 A 大調音階彈奏時，可能會給人有"明明在 Bm7 中為什麼要彈 A 大階音階？好亂啊！"的困惑。若換個角度來說："在 Bm7 中彈的音階是 B 多利安音階！（其實它還是 A 大調音階）"。同樣的，"就稱在 E7 上使用的是 E 米索利地安！以和弦、音階的主音（根音）名有一致性，反倒

較令人易於理解。（其實它還是 A 大調音階）"。（譯註：想對音階有更深入了解的讀者，可參見本公司的另一本譯書；「只要猛烈練習一週！掌握吉他音階的運用法」乙書。）

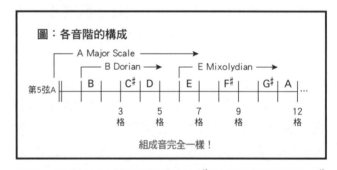

圖：各音階的構成

然而，若是在 A 大調音階裡從 C♯ 開始彈的話就是 C♯弗里吉安 (Phrygian)，從 D 開始彈的話就是 D 利地安 (Lydian)，從 F♯ 開始彈的話就是 F♯艾奧里安（F♯ Aeolian=F♯小調音階），從 G♯ 開始彈的話就是 G♯洛克里安 (Locrian)。

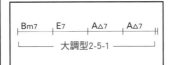

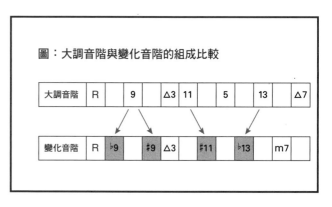

大調型 2-5-1 Solo

Bm7	E7	A△7	A△7

大調型 2-5-1

象徵爵士的音階=Altered

難易度 ★★☆

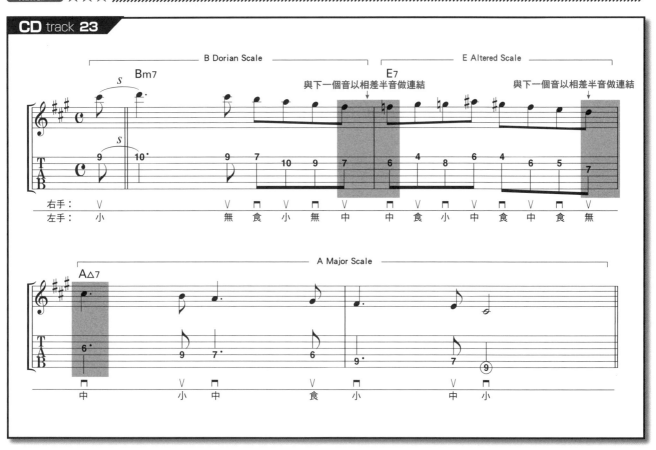

CD track 23

樂句的構造與技巧解說

　　E 變化音階（Altered Scale）在 Key=A 中的 E7 上很常用到。是個以不安感為特徵的音階。

　　Altered 本 來 是 Alter 的 過 去・過 去 分 詞，Alter 直接翻譯過來是 "變化、變更、改造" 的意思。是將自然延伸音 (Natural Tension) 中的 9 th、11 th、13 th 偏移半音後，生成♭9 th、♯9 th、♯11 th、♭13 th 等音 (之後，將稱這些變化音為 Altered Tension) 所形成的音階。

　　是個很複雜又奇怪的音階，卻很有爵士的感覺…這就是變化音階。

　　要讓變換音階不產生不和諧感的訣竅為：讓樂句的最後音與下一個樂句的起始音相差半音。

圖：大調音階與變化音階的組成比較

大調音階	R		9		△3	11		5		13		△7
變化音階	R	♭9		♯9	△3		♯11		♭13		m7	

一目瞭然的大調音階與變化音階的組成比較圖。圖中每格音程差為半音。而紅色底的音是變化延伸音 (Altered Tension)。

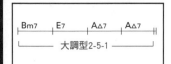

大調型 2-5-1 Solo

Bm7	E7	A△7	A△7
	大調型 2-5-1		

半音與全音反覆的音階=Comdimi

難易度 ★★☆ ///

CD track **24**

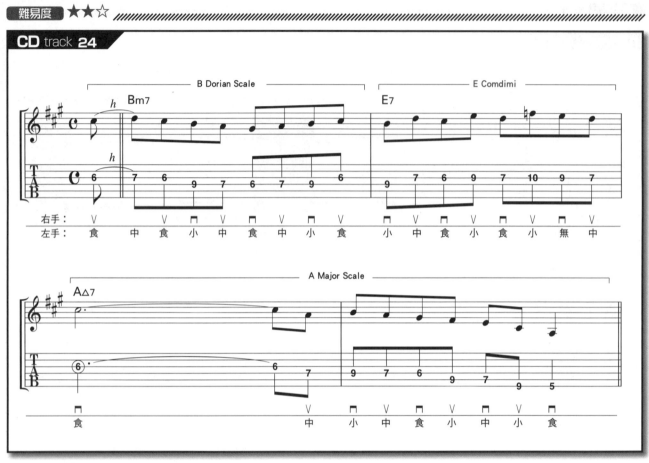

樂句的構造與技巧解說

和前面的變化音階一樣，Comdimi 也是個不安感很強烈的音階，Key = A 時在 E7 中常用到。

正式名稱是 " Combination of Diminished Scale " (聯合減音階)，意思是兩個減和弦 (Diminished Chord) 組合成的音階。例如將 Edim7 的和弦內音與 E♯dim7 的和弦內音組合後就變成音程以：全音、半音、全音…如此相間排列的音階。這是 E Comdimi。

在這個有著強烈不安感的音階上，若單純只是進行上下行的方法彈奏，就完全沒辦法彰顯出 Solo 的爵士風味。請參考譜例來做練習。

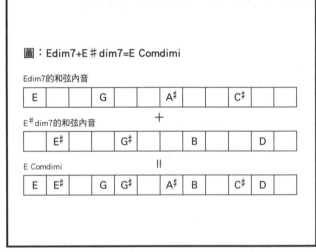

圖：Edim7+E♯dim7=E Comdimi

Edim7的和弦內音

E		G		A♯		C♯	

＋

E♯dim7的和弦內音

	E♯		G♯		B		D

‖

E Comdimi

E	E♯	G	G♯	A♯	B	C♯	D

了解 Comdimi 音階的音序排列是以半音與全音交相反覆，將對記下它有很大的幫助。

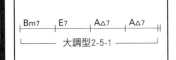

大調型 2-5-1 Solo

| Bm7 | E7 | A△7 | A△7 |
大調型 2-5-1

全部的音都是全音間隔=Whole Tone

難易度 ★★☆

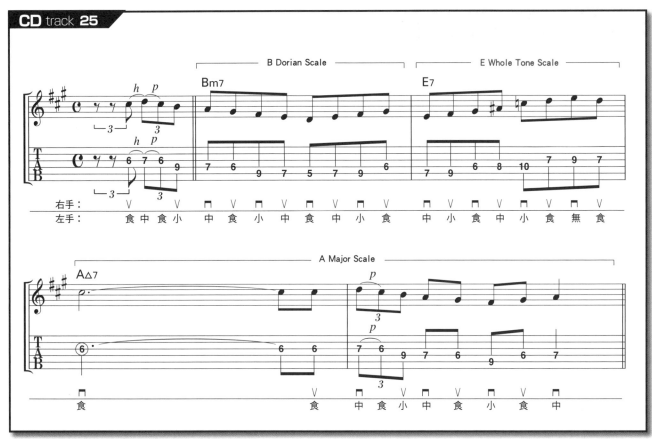

樂句的構造與技巧解說

全音音階 (Whole Tone Scale) 與聯合減音階 (Comdimi) 一樣，都是不安感很強烈的音階。全部的音都是全音間隔，讓這個音階的氛圍充滿著不夠沉穩的不安。

請記得，要在個性不安定的屬七和弦 (Dominant 7 th Chord) 上，再更進一步地加重其不安感時，可以使用全音音階來彈。例如像譜例這樣，在 E7-A△7 的進行中用 E 全音音階→ A 大調音階來彈，會更增加以 A△7 做解決的安定感。

這個音階也跟變化音階、聯合減音階一樣，是用音使用上很困難的音階。除了這裡所揭載的樂句以外，也請多多去聽並研究參考其他吉他手們對這音階的處理方式。

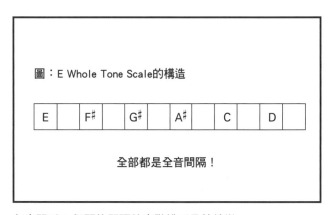

圖：E Whole Tone Scale的構造

| E | | F# | | G# | | A# | | C | | D | |

全部都是全音間隔！

各音間以 2 個琴格間隔的音階排列是其特徵。

大調型 **2-5-1**
總結 **Solo**

| Bm7 | E7 | A△7 | A△7 |
| Bm7 | E7 | A△7 | A△7 ‖

滿載音階&和弦的譜例

樂句的構造與技巧解說

譜例的和弦進行為 Key = A 的大調型 2-5-1 反覆 2 次。這邊就來詳細解說一下樂句的發展概念吧！

第 1 小節的 B 小調音階裡，將最後一個音以相差半音的方式與下個音階的音鄰接，就會讓音階的轉換變得滑順。

第 2 小節的 E7 是負責演出不安感的和弦。 因此，可以用 E Comdimi(或 E♯dim7 的和弦內音) 來催化不安感，做出"很想要快點進入下一個和弦 A△7"的那種氣氛。

第 3～4 小節則是要想著"A△7 的和弦內音在那裏"來做彈奏。

第 5 小節的 B 多利安音階也請意識著"Bm7 的和弦內音在那"來進行彈奏。

第 6 小節的 E7 是個不安定的和弦。這樣一來可以用 E 全音音階給予鬆軟的飄浮感，做出想要儘快導向下一個和弦 A△7 做解決的那種氣氛。

第 7～8 小節也是意識著"A△7 的和弦內音在那"來做彈奏。

圖1：第3小節的A△7

圖2：第4小節的A△7

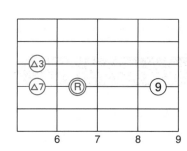

圖3：第5小節的Bm7

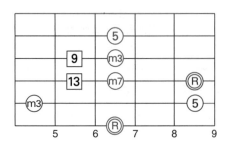

圖4：第7‧8小節的A△7

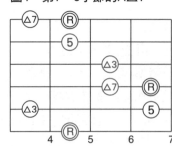

同時按住紅色的位置，就成了爵士常用的和弦指型了(圖2 除外)。
圖3 中□所框住的音，是 Bm7 和弦內音以外的音，它們是包含於 B 多利安音階的音。
圖4 為第 7 小節的最後音及之後使用音的位置。

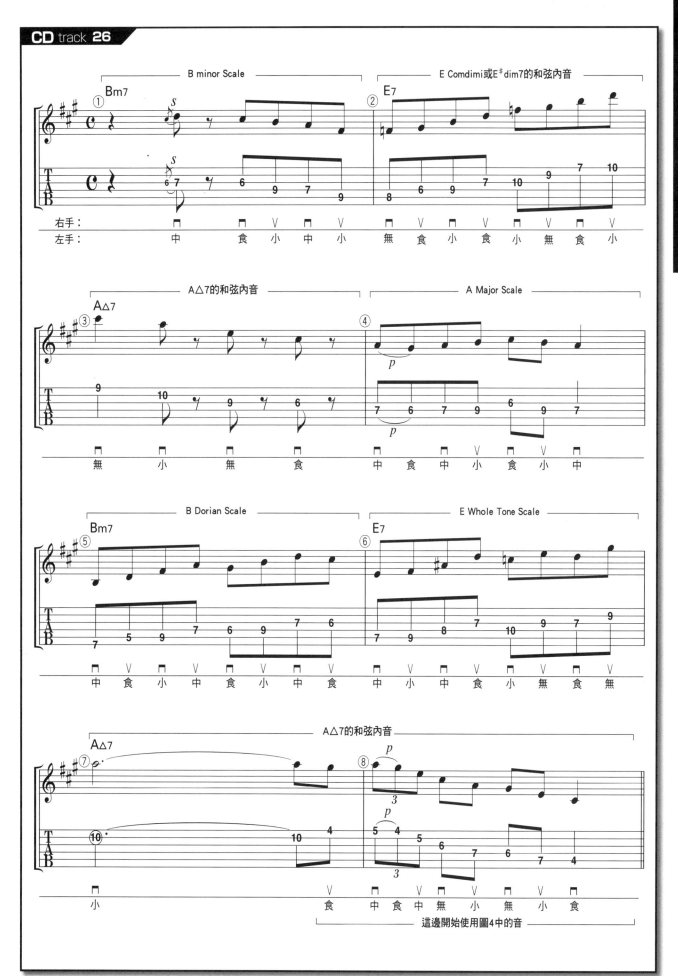

小調型 2-5-1 Backing

4分(4 Beat)無延伸音伴奏

難易度 ★☆☆ ///

CD track **27**

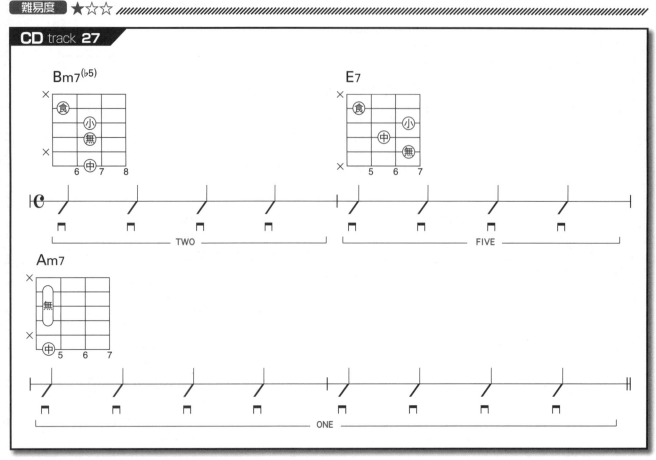

樂句的構造與技巧解說

　　小調型 2-5-1(TWO-FIVE-ONE) 就是小調順階和弦 (Diatonic Chord) 的第 2 級與第 5 級和第 1 級。這邊需要注意的是第 2 小節的 E7。

　　通常，以 A 小調音階為基礎的順階和弦第 5 級是 Em7，但在譜例中出現的卻是 E7。事實上，這是因為，與 E7 相較，Em7 沒有辦法做出像 E7 般的不安感，讓朝向第 3 小節 Am7 做解決的力道有點弱。所以，在此便借用了以 A 和聲小音階 (Harmonic minor Scale) 所形成的順階和弦中的 5 級 E7 一用。

　　藉此，第 2 小節所借來的 E7 的不安感，就可以催促出樂音要朝向第 3 小節 Am7 做解決的迫切感了。與大調型 2-5-1 一樣，小調型 2-5-1 也是爵士中常出現的和弦進行，請務必要記住它。

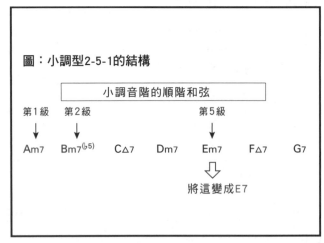

將 Em7 換成 E7 是此樂句的重點。E7 是 A 和聲小音階 (Harmonic minor) 的順階和弦。

小調型 2-5-1 Backing

| Bm7(♭5) | E7 | Am7 | Am7 |

小調型 2-5-1

帶著節奏性地彈奏包含延伸音的和弦伴奏

難易度 ★★☆

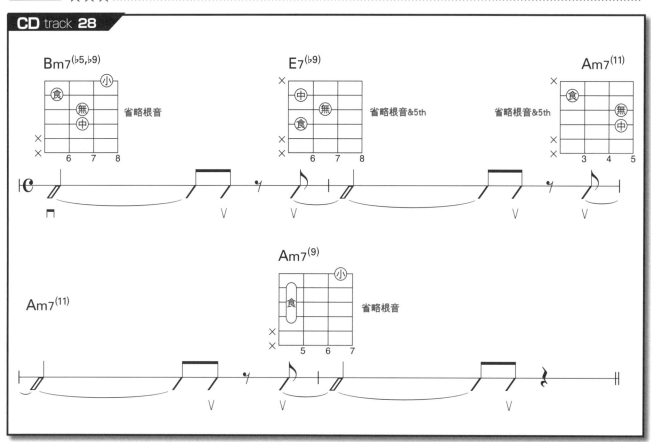

CD track 28

樂句的構造與技巧解說

　　第 1 小節是省略了根音的 Bm7（♭5，♭9），第 2 小節是省略了根音和 5th 的 E7（♭9），第 3 小節是省略了根音和 5th 的 Am7 (11)，第 4 小節是省略了根音的 Am7(9)。

　　移動每個小節的和弦時，指型都有大幅的變化，也有切分音的進行，節奏的保持也變得困難了。請確實地練習。

　　再來，小調的 TWO・FIVE・ONE 也與大調型 2-5-1 相同，是爵士最重要的一種和弦進行之一。在 Jazz Standard 中，很多和弦進行原本很單純的曲子，都會藉由夾進 TWO・FIVE 來使其複雜化，有餘力的人請趁這個機會對各種曲子的和弦進行做研究吧！

Column

Swing 的真面目

　　爵士中有一種叫做 "Swing" 的特有節奏。Swing 的特徵是一開始的音符比 8 分音符長，而這個音符長度的取捨則因人而異。要使其長一些或短一點也端看個人的品味而定。當你面對有背景伴奏的樂團時，要隨時保有："主奏吉他該合著怎樣的 Swing 律動" 的意識。請找出屬於自己的 Swing 拍感。

圖：8 Beat 與 Swing 的拍法比較

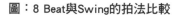

・8 Beat　相同　相同
・Swing　長　短

小調型2-5-1 Solo

| Bm7(♭5) | E7 | Am7 | Am7 |

小調型2-5-1

在 Altered 之上發展樂句的技巧

難易度 ★★☆ ///

CD track 29

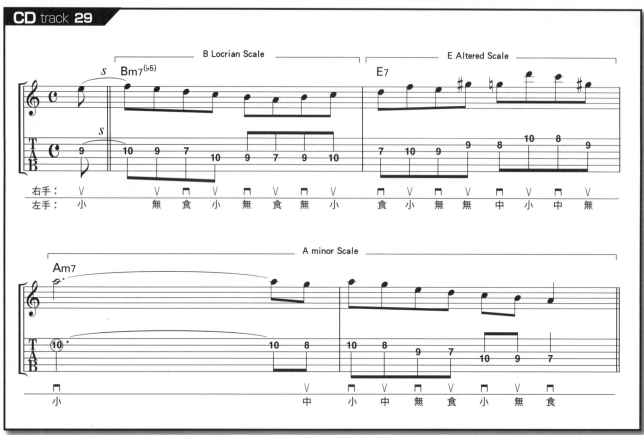

樂句的構造與技巧解說 ▶

變化音階 (Altered Scale) 是最有爵士味的音階之一，但若只單純地彈這個音階是不會有爵士感的。那應該怎麼辦呢？首先，第一件事就是要把譜例裡的必彈樂句給背起來。

再來，就是安排可與變化音階的音韻契合的和弦，去彈它的分解和弦。

例如，將 E 變化音階的音拉出來可推導出 Em7(♭5)、Fm△7、Gm7、A♯7、C7 這些和弦（當然！也可以再推導出很多其他種類的和弦）。把這些和弦的分解和弦組合成樂句就 OK 了！經由這種練習，便可輕鬆地創作出爵士風的樂句。請務必要試試看！

圖例：解構 E Altered Scale 的組成音，抽出、組合出新和弦及其分解和弦。

譜例：

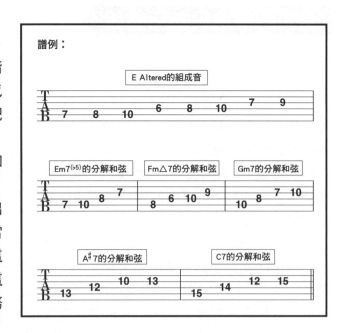

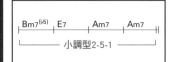

小調型 2-5-1
Solo

Bm7(♭5)	E7	Am7	Am7

小調型 2-5-1

如和聲小音階 (Harmonic minor Scale) 親戚般的音階

難易度 ★★☆

CD track **30**

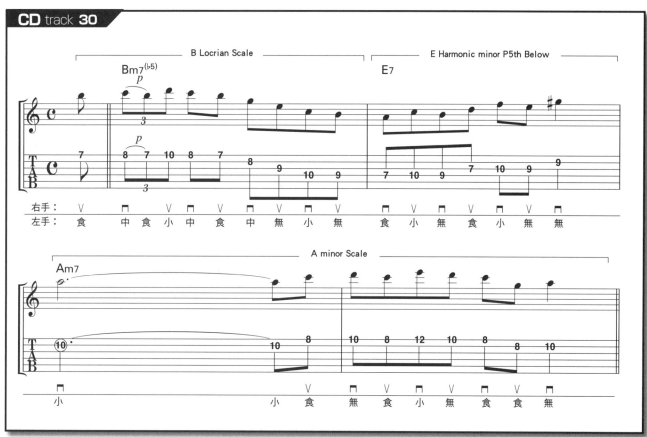

樂句的構造與技巧解說

E Harmonic minor Perfect 5th Below，是以 E 為起算音，用較其低完全 5 度的音：A 為主音的和聲小調 (Harmonic minor)。也就是說，它是 A Harmonic minor scale。

因為，是在 E7 中彈奏這個音階，所以 "想要稱它為 E 什麼的音階！" 的話，就稱它叫 E 和聲小調 (Harmonic minor) "完全 5 度下 (Perfect 5 th Below)" 吧！

看圖就可一目瞭然，E Harmonic minor Perfect 5th Below 與 A 小調音階的不同處。只差在第 7 個音 G 音是否升了半音而已。

而 B 洛克里安 (Locrian) 與 A 小調音階是相同的組成音，只要在第 2 小節的 E7 處注意用音時得將 G♯音換成 G 音，之後就可全部用 A 小調音階彈到底了。請一面留意上述的變化點一面練習。

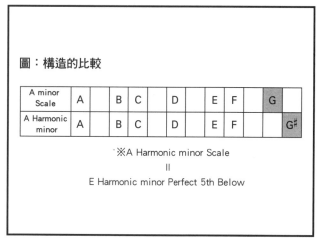

圖：構造的比較

A minor Scale	A	B	C	D	E	F	G	
A Harmonic minor	A	B	C	D	E	F		G♯

※A Harmonic minor Scale
=
E Harmonic minor Perfect 5th Below

Harmonic minor Perfect 5th Below 可以在小調型 2-5-1 的 5 級和弦上使用，也可以在爵士的古典大調 2-5-1 的 5 級和弦上使用。

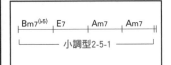

小調型 2-5-1 Solo

Bm7(♭5)	E7	Am7	Am7

小調型 2-5-1

在 E7 上使用 Fdim7 的和弦內音

難易度 ★★★

CD track **31**

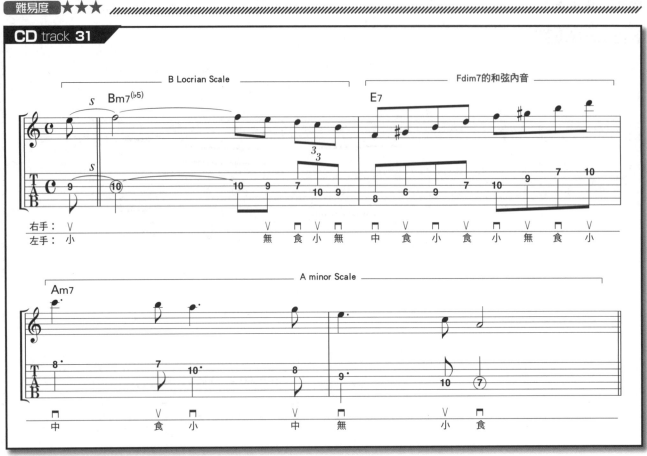

樂句的構造與技巧解說

第 2 小節的 E7，可以用 Fdim7 的和弦內音來彈奏 Solo。你可能會有 "明明是 E7 配置為何用 Fdim7 來彈？" 的疑問，但在看過兩和弦的組成音比較後就會發現，除了根音外，兩者其餘的組成音全都相同。

但，對興起 "根音不同也不要緊嗎？" 這種進一步疑問的人，請將 E Harmonic minor Perfect 5th Below 音階中的音，去掉 A 的和弦內音（A、C、E）。你就會發現，竟只剩下 Fdim7 的和弦內音了。

也就是說，將 E Harmonic minor Perfect 5th Below 中具有安定感的 Am 的和弦內音排除後，所留下的不安定音就是 Fdim7 的和弦內音。這就是能在 E7 上使用 Fdim7 的和弦內音的理由。

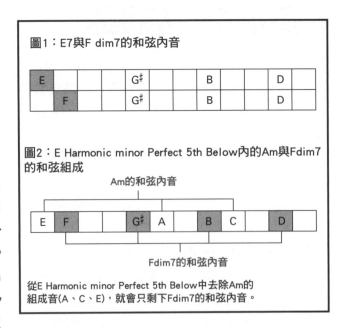

圖1：E7與F dim7的和弦內音

圖2：E Harmonic minor Perfect 5th Below內的Am與Fdim7的和弦組成

從E Harmonic minor Perfect 5th Below中去除Am的組成音(A、C、E)，就會只剩下Fdim7的和弦內音。

Column

順階和弦 (Diatonic Chord) 的功能

希望你能與 P35 的"數字表示和弦進行的方法"一起記住的，便是各和弦的功能。雖然，本書沒有對和弦功能的使用有專門的解說及論述，但因這是今後學習爵士所必備的知識，因此，就讓我們在此做點可供參考的介紹吧！

● 3 個主要和弦的功能與其代理和弦

大調順階和弦有 3 個主要和弦。它們是 Tonic(I 級主和弦)，Sub Dominant(IV 級下屬和弦)，Dominant(V 級屬和弦)。圖 1 是這 3 個和弦的屬性陳述及功能歸納。

而順階和弦有 7 個，除了圖 1 所表列的 3 個主要和弦外還有 4 個。它們通常具有代理上述 3 個和弦的功能 (圖 2 的紅色部份是代理和弦)。

圖1：三個主要和弦的屬性及功能

★I△7：安定的功能，稱為Tonic(主和弦)。
★IV△7：有點不安定的功能，稱為Sub Dominant(下屬和弦)。
★V7：不安定的功能，稱為Dominant(屬和弦)。

圖2：和弦屬性及能做其代理和弦的和弦分組

★Tonic：I△7、IIIm7、VIm7
★Sub Dominant：IIm7、IV△7
★Dominant：V7、VIIm7(♭5)

依和弦的屬性功能分類，能歸納成左列 3 種。安定或不安定等對各和屬性的詞語形容，也曾出現在之前的正文裡，行有餘力的人請去活用並思考這些功能的運用法則。

● 代理和弦的使用案例

基本上，將這些各具功能的和弦們組合起來，就足敷完成曲子的和弦和聲編配了。舉其一例，這是用 Key=C 的順階和弦中 I、IV、V 級和弦所編配的範例 (譜例 1)。由此，我們知道，僅只要有這 3 個和弦 (I、IV、V)，就可以讓曲子有"有點不安定 (IV △ 7) →不安定 (V7) →安定 (I △ 7)"的完整情緒傳遞。

譜例 2 是將譜例 1 的第 1 小節用代理和弦 (Dm7) 更替原和弦 (F) 的實際應用。在這樣的代換後，爵士中常用的大調型 2-5-1(TWO‧FIVE‧ONE) 就出現了。

這種：以順階和弦做為和弦進行配置基礎、交互代理的方法，若能善加運用，就可以讓樂韻的情感呈現完整便利。

譜例1：運用Key=C上的順階和弦編配和弦進行的例子

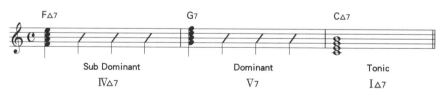

F△7	G7	C△7
Sub Dominant	Dominant	Tonic
IV△7	V7	I△7

譜例2：將IV△7變更為代理和弦IIm7

Dm7	G7	C△7
Sub Dominant的代理	Dominant	Tonic
IIm7	V7	I△7
——— 原本是IV△7(F△7) ———		

這就是大調型 2-5-1 的真面目。其實將困難的理論以這種方式分解思考後，就能很簡單地了解了。

小調型 2-5-1 總結 Solo

| Bm7(♭5) | E7 | Am7 | Am7 |
| Bm7(♭5) | E7 | Am7 | Am7 |

使用了 5 種音階的譜例

樂句的構造與技巧解說

Key = Am 的小調型 2-5-1 進行 2 次反覆的 8 小節 Solo。

第 1 小節 B 洛克里安 (Locrian) 音階的組成與 C 大調音階是相同的，所以用 Do Re Mi Fa Sol La Ti Do 來彈就可以了。

第 2 小節的 E7 屬性是不安定的和弦，使用 E Comdimi 更能激發出其不安感。

然後第 3 小節藉由彈奏 Am7 的根音 "La(A 音)"，來做出安定感。

第 4 小 節 的 A 小 調音 階，與 B 洛 克 里 安 (Locrian) 及 C 大調音階同音……也就是說用 Do Re Mi Fa Sol La Ti Do 來彈就 OK 了。

第 5 小節的 B 洛克里安 (Locrian) 音階與 C 大調音階是相同的音，所以這邊也是彈 Do Re Mi Fa Sol La Ti Do 就可以了。

第 6 小 節 的 E Harmonic minor Perfect 5th Below， 與 A 和 聲 小 音 階 (Harmonic minor Scale) 同音。所以，將 A 小調音階的 "Sol(G 音)" 換成 "Sol♯(G♯音)" 的話就可以了。

第 7 小節是以彈奏 A 多利安 (Dorian) 音階中的 "Mi(E 音)" 來做出安定感。

至於第 8 小節，是以第 5 弦第 12 格為根音的 Am7 指型，亦即 A 多利安 (Dorian) 音階來彈奏的。

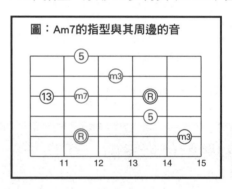

圖：Am7的指型與其周邊的音

第 8 小節使用音的位置圖。紅色標示音是 Am7 的和弦指型。

Column

小調型順階和弦

小調型順階和弦稍微有點複雜。首先是將自然小調音階 (Natural minor Scale) 以隔音選取的方式推疊聲音後，就成為譜例 1 的樣子。這樣一來，第 5 級的和弦會是 "Vm7"，無法擔任 "不安定" 的功能。在此，(譜例 2) 使用的是為了將 "Vm7" 換為 "V7" 橫空而出的音階：和聲小音階 (Harmonic minor Scale)。

借用這個 "V7"，將其替代以自然小調音階所構成順階和弦第 5 級 Vm7，就成為了下面所註，小調型的順階和弦 (譜例 3)。

然後使用小調型的順階和弦的第 2 級與第 5 級與第 1 級的和弦進行就是小調型的 2-5-1(TWO・FIVE・ONE)。

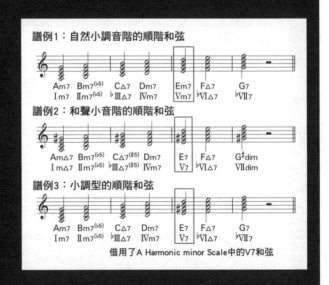

譜例 1：自然小調音階的順階和弦

| Am7 | Bm7(♭5) | C△7 | Dm7 | Em7 | F△7 | G7 |
| I m7 | II m7(♭5) | ♭III△7 | IVm7 | Vm7 | ♭VI△7 | ♭VII7 |

譜例 2：和聲小音階的順階和弦

| AmΔ7 | Bm7(♭5) | C△7(♯5) | Dm7 | E7 | F△7 | G♯dim |
| I mΔ7 | II m7(♭5) | ♭IIIΔ7(♯5) | IVm7 | V7 | ♭VIΔ7 | VIIdim |

譜例 3：小調型的順階和弦

| Am7 | Bm7(♭5) | C△7 | Dm7 | E7 | F△7 | G7 |
| I m7 | II m7(♭5) | ♭III△7 | IVm7 | V7 | ♭VI△7 | ♭VII7 |

借用了 A Harmonic minor Scale 中的 V7 和弦

難易度 ★★★

CD track **32**

1-6-2-5 Backing

A△7	F#7	Bm7	E7
1-6-2-5			

不包含延伸音的 1-6-2-5

難易度 ★★☆

CD track 33

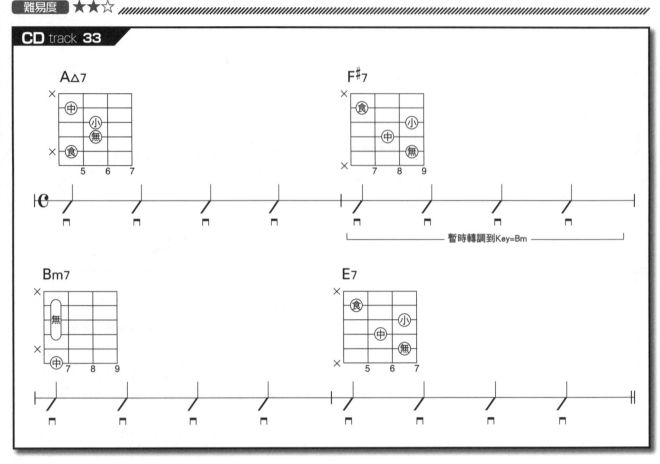

樂句的構造與技巧解說

1-6-2-5 指的是使用順階和弦的第 1 級和第 6 級和第 2 級和第 5 級的和弦進行。Key = A 時為 A△7、F#m7、Bm7、E7。但是我們看到譜例的第 2 小節和弦並不是 F#m7，而是 F#7。其實，這是為了要"製造"在第 3 小節的 Bm7 上有做"解決"的效果才使用了 F#7(也就是在 F#7 → Bm7 小節上，將調性暫轉為 Key = Bm，這就叫暫時轉調)。

經由彈奏比較後就可瞭解，F#7 聽起來比 Fm7 來得有刺激感，也比較銳利。這是在爵士樂裡常見，刻意"製造解決"的和弦進行手法，請務必要記住它。

圖：譜例1-6-2-5的解說

Key = A時的順階和弦

第1級	第2級			第5級	第6級	
A△7	Bm7	C#m7	D△7	E7	F#m7	G#m7(♭5)

像譜例這樣，將F#7拿來做為"6"，製造解決前的"不安感"的情況很多

譜例的 1-6-2-5 為 A△7-F#7-Bm7-E7，不使用 F#m7。這個 F#7 是從 Key = Bm，由 B 和聲小音階 (Harmonic minor Scale) 所構成的順階和弦中借用而來的。

1-6-2-5 Backing

A△7	F♯7	Bm7	E7
	1-6-2-5		

使用 6 個 Tension 指型

難易度 ★★☆

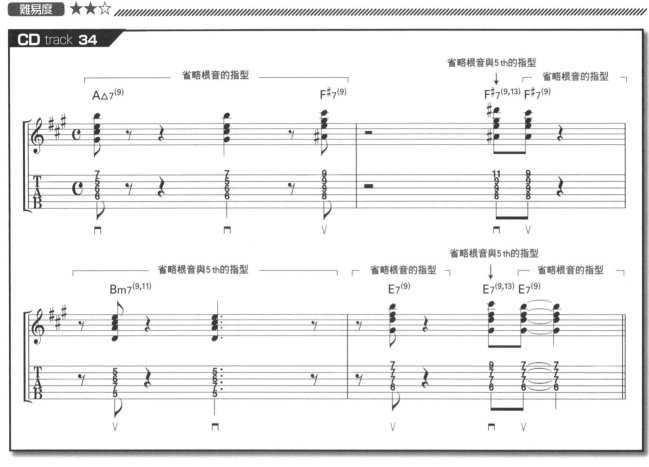

樂句的構造與技巧解說

第 1 小節是省略了根音的 A △ 7(9) 與 F ♯ 7(9)，第 2 小節是省略了根音與 5 th 的 F ♯ 7(9,13) 與省略了根音的 F ♯ 7(9)，第 3 小節是省略了根音與 5 th 的 Bm7(9,11)，第 4 小節是省略了根音的 E7(9) 與省略了根音與 5 th 的 E7(9,13)。

首先，請由記得各種和弦的構成音開始，把和弦指型完整地背起來吧！之後，再反覆多看了本書好幾次的同時，一定會有 "啊～這是 9 th，這是 13 th 的音！" 這樣的一天的來臨。在那之前，只管輕鬆地去品味爵士的氣氛就好！

圖：使用的指型

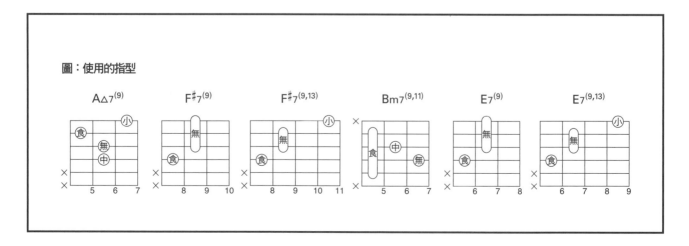

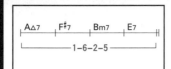

在 F♯7 與 E7 上用各種音階來彈奏 1

難易度 ★★☆

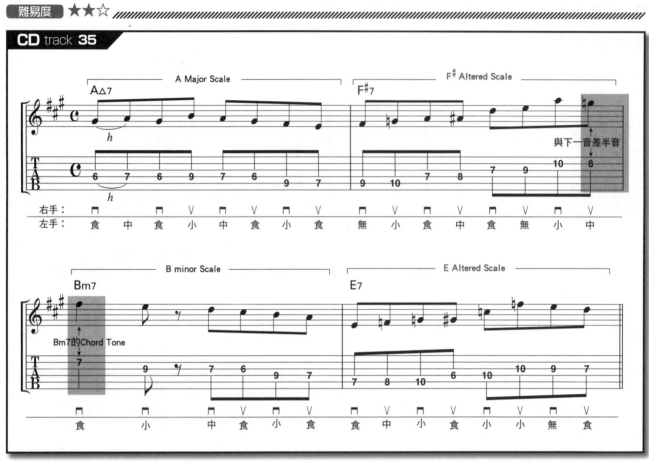

樂句的構造與技巧解說

在這個譜例中的 F♯7 與 E7 上，應用變化音階（Altered Scale）來彈奏。首先是第 2 小節的 F♯7，為了要做出讓人想要往第 3 小節的 Bm7 作解決的感覺，使用了 F♯變化音階來製造出不安感。

然後，第 4 小節的 E7，也為了做出讓人想往下一個小節 A△7 做解決的感覺，使用了 E 變化音階。

還有，就是使第 2 小節 F♯變化音階最後的音與下一個和弦（做解決的和弦）的和弦內音相差半音。這樣一來，便更能表現出此處的極度不安感。

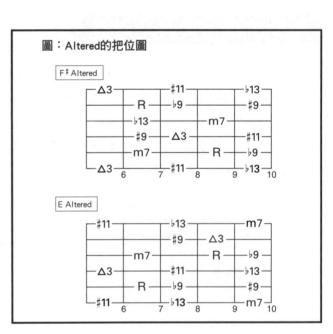

圖：Altered的把位圖

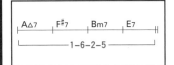

1-6-2-5
Solo

A△7	F#7	Bm7	E7
	1-6-2-5		

在 F♯7 與 E7 上用各種音階來彈奏 2

難易度 ★★☆

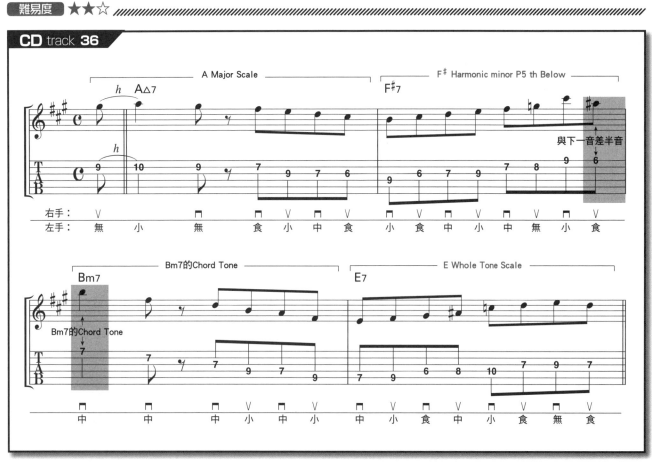

CD track **36**

樂句的構造與技巧解說

　　第 2 小 節 使 用 F♯ Harmonic minor Perfect 5 th Below 來彈奏，這個音階是從和聲小音階 (Harmonic minor Scale)的第 5 音開始(B 做為根音) 的音階。

　　在譜例上，將原本就帶有很強的不安感的音階，讓其最後的音與下一個和弦的和弦內音相差半音，給予聽者更極致的不安感受，更能帶出要導向下一個和弦做解決的氣氛。

　　第 4 小節的 E 全音音階 (Whole Tone Scale) 是個組成音們以全音間隔來排列，不可思議的音階。在給予聽者軟綿綿的飄浮感的同時，也加重了不屬於任何地方的感覺，對於不安感的增幅亞具效果。它可以在各種屬七和弦 (Dominant 7 th Chord) 上使用，請務必要記住。

圖：各音階的把位圖

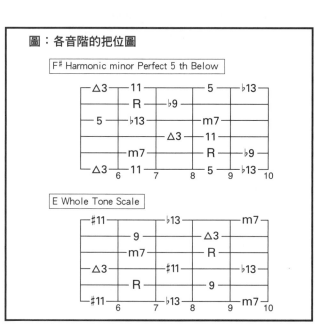

1-6-2-5 Solo

A△7	F#7	Bm7	E7
1-6-2-5			

在 F♯7 與 E7 上用各種音階來彈奏 3

難易度 ★★☆

CD track 37

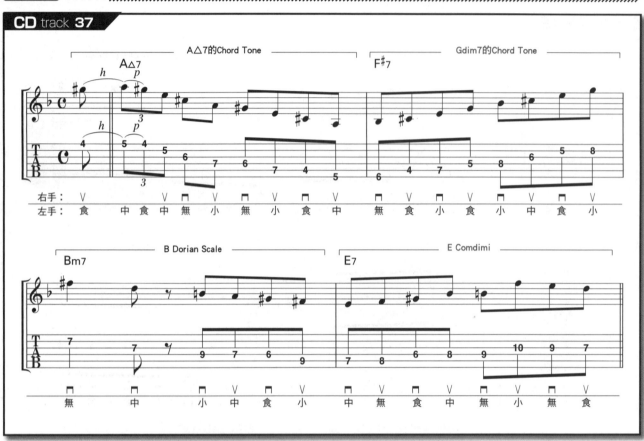

樂句的構造與技巧解說

第 2 小節是 Gdim7 的和弦內音。有抱持著 "從 A♯開始彈所以不就是 A♯dim7 嗎？" 這種疑問的人，事實上 Gdim7 與 A♯dim7 的組成音是相同的。

再進一步深入說明，減七和弦 (Diminished 7th Chord) 是各音以 1.5 音的間隔（音程）堆積排列而成的和弦，每個音都可以當做根音…也就是說，一個 dim7 和弦裡暗藏有四個 dim7 和弦。所以嚴格地說，dim7 和弦只有三種。

用此法則來做記憶的話，原以為麻煩且讓人敬而遠之的 dim7 和弦，不也一下子親近了許多嗎？

而第 4 小節則藉由 E Comdimi 做出了不安感。

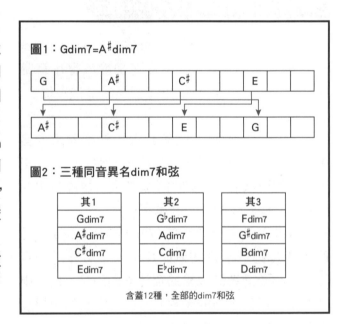

圖1：Gdim7=A♯dim7

G		A♯		C♯			E		

A♯		C♯			E			G	

圖2：三種同音異名dim7和弦

其1	其2	其3
Gdim7	G♭dim7	Fdim7
A♯dim7	Adim7	G♯dim7
C♯dim7	Cdim7	Bdim7
Edim7	E♭dim7	Ddim7

含蓋12種，全部的dim7和弦

Session 必帶！

文：編集部

"Jazz・Standard・Bible" 系列

讓我們來介紹，網羅了 Session 所必要的 Jazz Standard 曲的 "Jazz・Standard・Bible" 系列叢書，全部的 7 個作品吧！然而，"Jazz・Standard・Bible in Bb" 和『Jazz・Standard・Bible 2 in Bb』最適合用於次中音薩克斯風 (Tenor Sax) 的 Session，『Jazz・Standard・Bible in Eb』與『Jazz・Standard・Bible 2 in Eb』最適合用於中音薩克斯風 (Alto Sax) 的 Session。全作品的作者都是納浩一先生。

揭載了 227 首的 Jazz Standard 曲譜。附錄 CD 也收錄了其中 20 首的 Theme(主題旋律) 演奏及 mirus one(去除主奏的伴奏)。請好好享受作者納先生的 EQ 樂團所帶來的超高級演奏。

Jazz・Standard・Bible

Jazz・Standard・Bible in Bb

Jazz・Standard・Bible in Eb

揭載了前作未收錄的另 227 首的曲譜。附錄 CD 也收錄了其中 22 首的 Theme(主題旋律) 演奏及 mirus one(去除主奏的伴奏)。

Jazz・Standard・Bible2

Jazz・Standard・Bible2 in Bb

Jazz・Standard・Bible2 in Eb

揭載了主唱在 Session 中必唱的 123 首的譜面＆歌詞。附錄 CD 中也有收錄歌唱用的 mirus one(去除主奏的伴奏)。

Jazz・Standard・Bible FOR VOCAL

※ 關於收錄曲的詳細內容請參照 Rittor 公司的網站。

http://www.rittor-music.co.jp/search/series/ジャズ・スタンダード・バイブル /?rel=13417203

1-6-2-5 總結 Solo

| A△7 | F♯7 | Bm7 | E7 |
| A△7 | F♯7 | Bm7 | E7 |

使用音階外音及各種延伸音 (Tension)

樂句的構造與技巧解說

第 1 小節以 A 大調音階 +C 音 (m3rd) 來彈奏。理論上，在 A△7 上是不能彈 C 這個音的，使用它是為做為音階組成音 C♯音 (△ 3rd) 的半音連結 (Chromatic Approach) 來彈奏。

第 2 小節的 F♯7 是不安定的，帶有導向下一下和弦 Bm7 中做解決的性質。因此這裡使用了 Gdim7 的和弦內音來激發不安感（請記得除了根音以外，F♯7 與 Gdim7 其餘的組成音都是相同的）。

第 3 小節是以 Bm7 和弦內音中的 F♯音與 D 音 (5 th 與 m3rd)，與低半音的 F 音與 C♯音 (♭5 th 與 9 th) 做半音連結所組合而成的樂句。

第 4 小節的 E7 是不安定的，帶有導向下一和弦 A△7 做解決的性質。我們一面以 E 的和弦內音進行彈奏，並使用♭9 th 或♭13 th 這種"驚險"的變化延伸音來激化不安感。

也用了 9 th 或 13 th 做經過音，或說這是在彈奏 E 米索利地安 (Mixolydian)。

彈奏第 5 小節的 A△7 時，請一邊意識著 A△7 的和弦指型來彈會比較好。

第 6 小節與第 2 小節的 F♯7，同樣是不安定的和弦，使用了 F♯ Harmonic minor Perfect 5 th Below，做出了想要趕快導向下一個和弦 Bm7 做解決的氣氛。

第 7 小節要意識著 Bm7 的和弦指型進行彈奏會比較好。

第 8 小節以 E 全音音階 (Whole Tone) 激化了不安感，做出了導向下一個和弦 A△7 進行解決的氣氛。

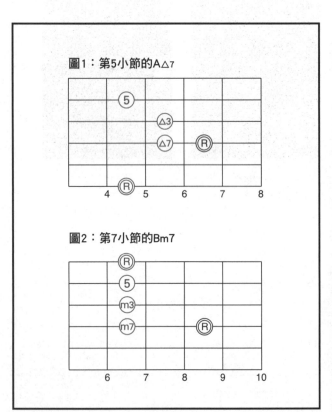

圖1：第5小節的A△7

圖2：第7小節的Bm7

紅色的音是各和弦指型。請留意著和弦指型並讓自己有辦法彈出來。

Column

只要記住指板上的各音音名就能擴展演奏的可能性！

我年輕的時候，對於理論及音階也很不在行。看了很多的樂理書也記不住理論，音階也不會彈。也曾有說出「我是不受理論和音階束縛，隨性所至便能彈奏的吉他手」這種不知所云的話的時期。（笑）

在一次因緣裡，我終於找出了為何我會說出上面那種話的原因，就是：記不住音階或理論是因為沒配合、運用指板來記各音音名。在那之後，我花了一個月將指板上所有的音名完全背起來，再花了半年將 C 大調音階的各音位置了然於胸，成為我信手即可拈來的慣性動作。其結果就是：理論與音階都變得很容易記住並吸收了。

如果你還沒把指板上的各音音名記起來，請一定要去記住。一定會讓你今後的吉他生活更為有趣的！

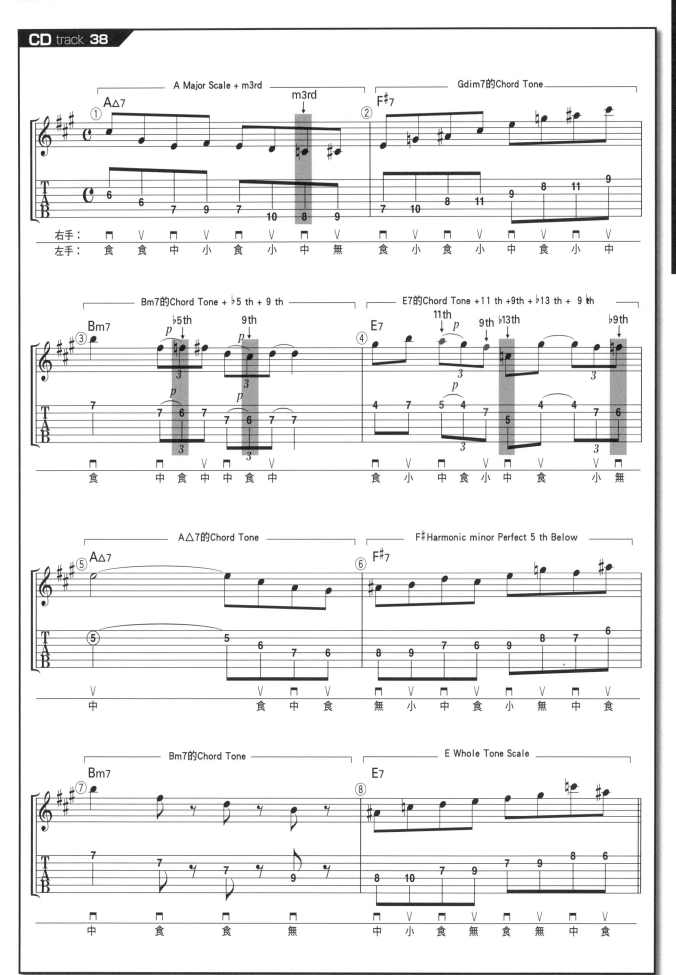

Column

爵士吉他休息所②

「我對爵士很不在行」

距今 (2014) 數年前，參加某個選秀會的我通過了書面測驗，來到了最終的考試。最終的考試是場實戰演練，要在 3 位評審面前彈奏自己喜歡的曲子。

這個測驗很重要，如果通過的話，就可以得到穩定的工作，我拼命地練習希望能通過。

考試當天，前往會場的吉他手除了我以外還有另外一位。看來我跟他是留下來參加最終考試的人。我們兩個人並列坐在昏暗走廊下的長椅上，稍打了個招呼，此外不知道要說些什麼。

然後眼前的門打開了，他的名字被喊了出來。當他進去幾分鐘後，我聽到裡面傳出了很棒的爵士樂句。在那瞬間，我覺得已經輸了。果然，他合格了，而我落選了。

當時，才有點意識到我對爵士不太行，但將我徹底打趴的是下一次的選秀會。

沒有得到教訓的我參加了某個吉他教員的選秀會，依然是通過了書面審查到了最終的考試。是實戰的考試。考試內容是當天才告知的 "請跟著播放的 Backing 彈奏即興 Solo"。

知道是即興後不知為何有種不好的預感，居然跟預料的一樣，放出來的是爵士的卡拉帶。那時我只能一昧地彈著藍調，幾乎在無預警的狀態下，我被完全打敗。

接著，放了福音歌曲 (聖歌) 及 Bossa Nova 的卡拉帶，我連自己在彈什麼都記不得了。完全被擊垮了！

因為這種經驗造成的精神創傷，我變得討厭爵士。這所謂的 "討厭爵士"，說是不否定不會彈爵士的自己，不如說是逃避現實罷了！除了是為逃離那時候被徹底打敗的感覺外，可能也是因為沒有其他的路可走了。

然後，那種感覺過了 1 年 2 年。當吉他工作逐漸穩定的時候，感覺已經完全忘記爵士時，反而萌生了 "果然爵士還是很酷的，若就這樣不會彈的話還真不甘心" 的想法。而在那時有了 "再逃避下去也不是辦法，就正面地來面對爵士吧" 的決定，於是開始踏向了長而險峻的爵士之路。

結果，現在的我非常地享受爵士。一旦下定決心要正面面對爵士後，那種爵士很難的厭惡感反而變成了快樂的感覺。人類 ，依其心之所向的不同，也會讓感受可能有 180 度的轉變。真的是很不可思議！

第 2 章
Jazz-Blues
的和弦進行

Jazz-Blues 有好多種句型，這裡所選的是一些較常見的和弦進行。雖然，Jazz-Blues 給人有種 "一時間不易理解" 的印象，但如果以 4 小節為單位去思考、解析的話就能以較輕鬆的方式去了解、學習。

A7	A7	A7	A7	
D7	D#dim7	A7	F#7	
Bm7	E7	A7 F#7	Bm7 E7	

簡單的拍點上無延伸音 (Tension) 的譜例

樂句的構造與技巧解說

說到藍調，我們往往會想起的，是以 3 個和弦所架構出的傳統式藍調和弦進行，而爵士藍調則會稍微複雜一些。就讓我們針對這個爵士·藍調進行，做以下的解說吧！

首先，第 1 小節～第 5 小節仍是常見於藍調的和弦進行。接著，在第 6 小節 D#dim7 出現了。為什麼這邊會出現 D#dim7 呢？那是因為：D#dim7 的和弦組成音除了根音外，都與D7相同。再者，D#音是 Key = A 的 b5 th，也是因為要強調和弦進行的藍調感而使用。

第 8 小節的 F#7，是帶有朝向第 9 小節的Bm7 做解決之性質的和弦。因此，若是刻意在 F#7(V) 前面加上 C#m(b5)(IIm7(b5)) "製造"出小調的 TWO·FIVE 進行也是一種很常用的手法。

第 9 小節與第 10 小節是導向第 11 小節的 A7 的 TWO·FIVE 中的 Two 和弦。

第 11 ～ 12 小節是將第 7 ～ 10 小節的和弦進行變為 2 拍一和弦的方式來進行。

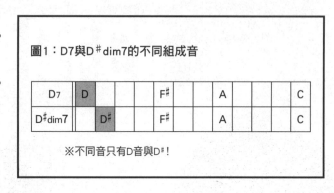

圖1：D7與D#dim7的不同組成音

D7	D			F#		A		C
D#dim7		D#		F#		A		C

※不同音只有D音與D#！

難易度 ★☆☆

CD track 39

大調型2-5
(大調型TWO・FIVE)

大調型2-5
(大調型TWO・FIVE)

簡單的拍點上用延伸音 (Tension) 來裝飾

樂句的構造與技巧解說

　　光看第 1 小節的和弦指型，可能會覺得它是 C#m7(b5)，其實是省略了根音的 A7(9)。

　　第 2 小節是省略了根音與 5 th 的 A7(13)，第 3 小節是省略了根音的 A7(9)，第 4 小節是省略了根音與 5 th 的 A7(9,13)。本質上第 1 小節到第 4 小節的和弦配置一直是 A7，但為了不讓伴奏單調，所以加入延伸和弦 (Tension Chord)，這樣玩看看其實是很有趣的。

　　然後第 5 小節是省略了根音的 D7(9)，第 6 小節是省略了根音的 D#dim7(9)，第 8 小節是省略了根音與 5 th 的 F#7(9)，第 9 小節是省略了根音的 Bm7(9)，第 10 小節是省略了根音與 5 th 的 E7(9,13)。

　　第 11 ～ 12 小節則是使用了與第 7 ～ 10 小節相同的和弦，但每兩拍就換和弦。

Column

爵士・藍調的名曲

　　雖然 Thelonious Monk 是鋼琴家，「Straight,No Chaser」中卻有著 George Benson 及 Mike Stern 等許多吉他名家們的即興獨奏。

◎ Thelonious Monk 『Straight，No Chaser(進口版)』

難易度 ★☆☆

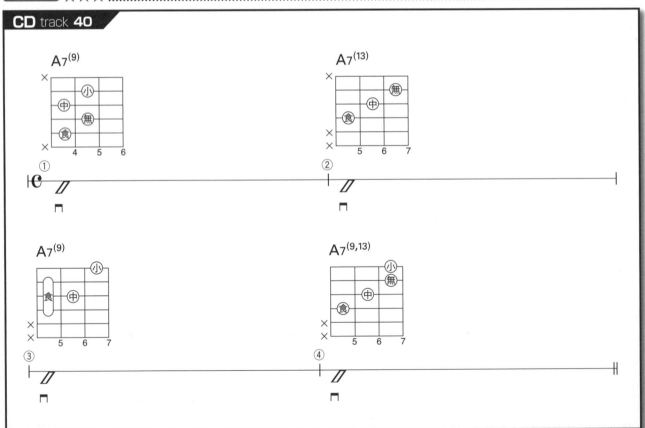

66

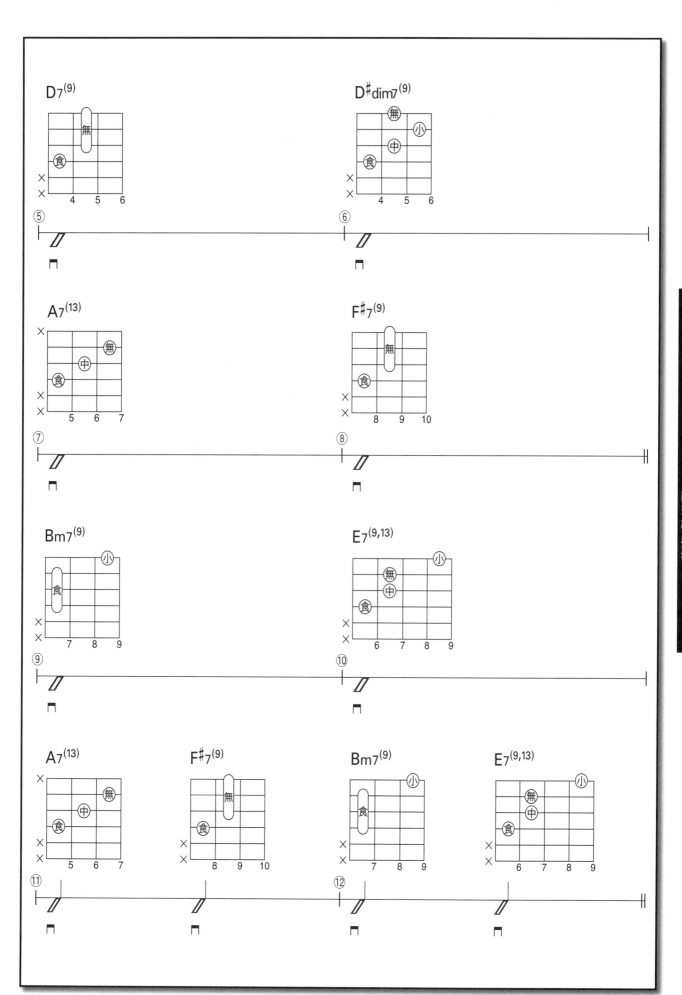

Jazz·Blues Backing

A7	A7	A7	A7
D7	D#dim7	A7	F#7
Bm7	E7	A7 F#7 Bm7 E7	

無延伸音 (Tension) 的 4 (4 Beat) 分伴奏

樂句的構造與技巧解說

　　第 1~4 小節用的都是 A7，為了不要讓它顯得單調，因此改變了每小節的和弦指型。

　　這個譜例一開始，伴奏幾乎都是以手指彈奏，當然用 pick 彈也是沒問題的。都以下撥 (Down Picking) 去彈的話，就能做出爵士的律動。請注意！彈的時候為了不要彈到不需發出聲音的弦，要以左手的指腹、手指的前端，或拇指來做消音。

　　當熟穩到某個程度後，試著加入切分音或 Cutting，玩玩編曲也是很有趣的。

難易度 ★☆☆

CD track 41

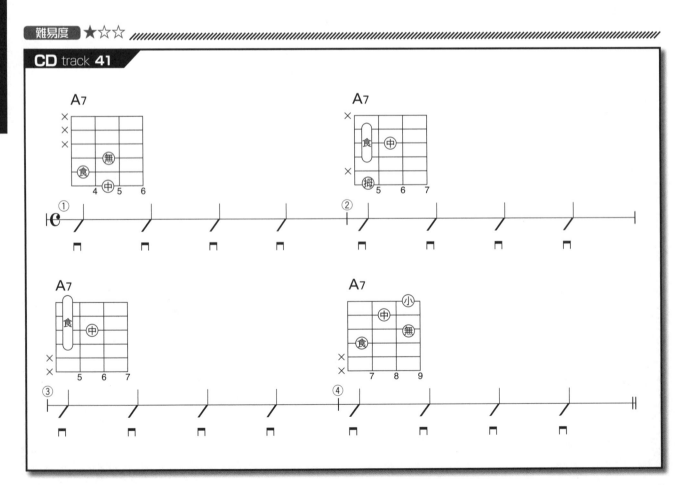

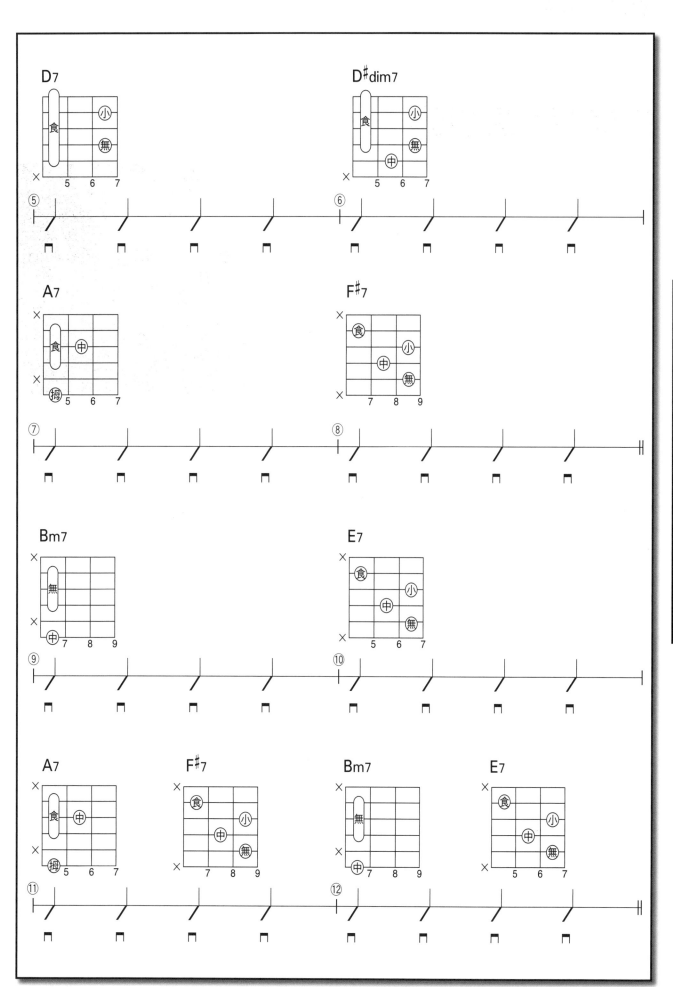

A7	A7	A7	A7
D7	D#dim7	A7	F#7
Bm7	E7	A7 F#7	Bm7 E7

4分 (4 Beat) 的延伸音句型

樂句的構造與技巧解說

　　包含很多延伸音 (Tension) 的和弦，會有些平常不太使用的和弦指型出現，剛開始時可能會沒辦法做好和弦轉換。請慢慢地反覆地練習，逐漸地讓手指習慣。

　　還有，從這個譜例的開始，幾乎所有示範伴奏都是以手指彈奏。彈 4 條弦的時候是使用拇指、食指、中指、無名指，彈 3 條弦的時候是使用拇指、食指、中指。這時，手指要在自然彎曲的狀態下往內側（手心這邊）動作並進行彈奏會比較好。

　　以 pick 彈奏時也請留意著將不需發生的弦消音，一面進行練習。

右手手指在自然觸弦的狀態下，往內側彎曲並撥弦。

難易度 ★★☆

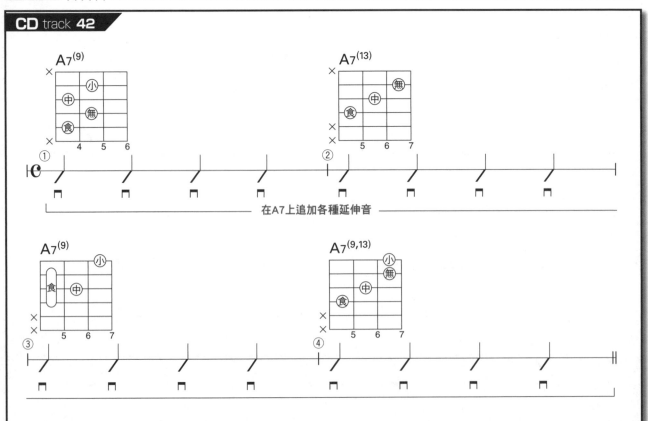

CD track 42

在A7上追加各種延伸音

第 2 章 ● Jazz-Blues 的和弦進行

70

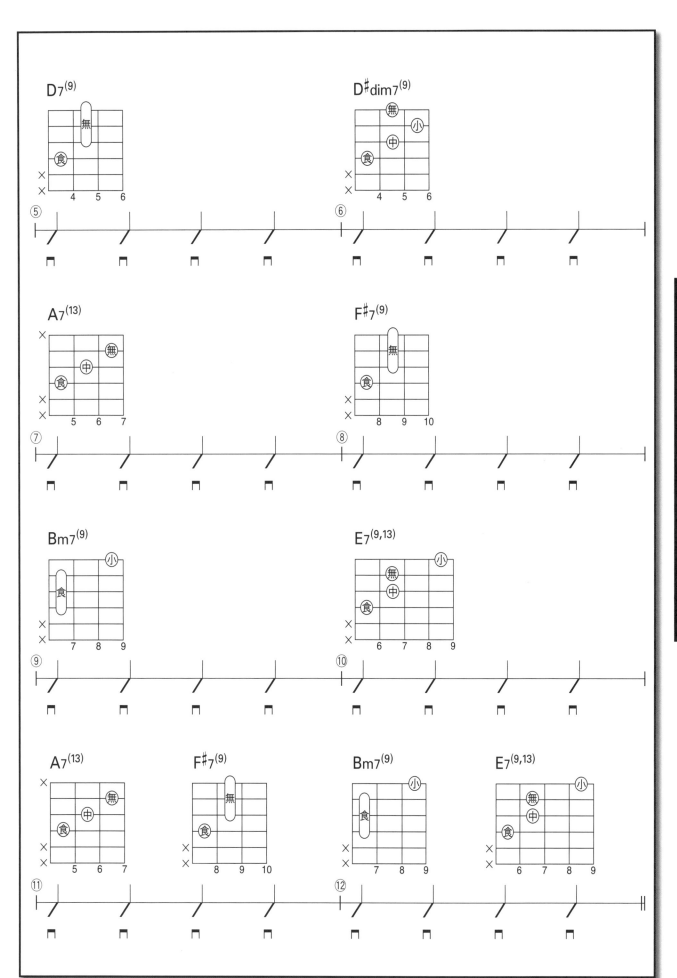

中把位的高音弦伴奏

樂句的構造與技巧解說

這邊要介紹的是，使用中把位高音弦（1～3弦）的和弦指型。

第1小節是省略了根音的A7，第2小節是省略了5 th的A7，第3小節是省略了根音的A7，第4小節是省略了根音的A7。

第5小節是省略了根音的D7，第6小節是省略了♭♭7 th（與6 th同音）的D♯dim7。因為省略了♭♭7 th後聲響上會變得有點不足，在意的人可以把第4弦第10格的♭♭7 th (=6 th)也彈進來。

第7小節與第3小節相同，第8小節是省略了根音的F♯7。

第9小節是省略了♭7 th的Bm7指型。這也算是把♭7 th省略後形成的Bm，在意的人可以把第4弦第7格，或第2弦第10格的m7 th加進來。

第10小節是省略了根音的E7，第11～12小節的和弦進行與第7～10小節相同。

難易度 ★★☆

CD track 43

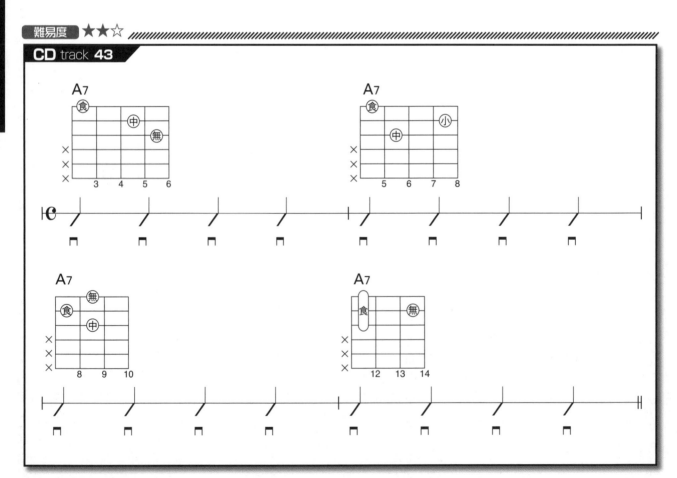

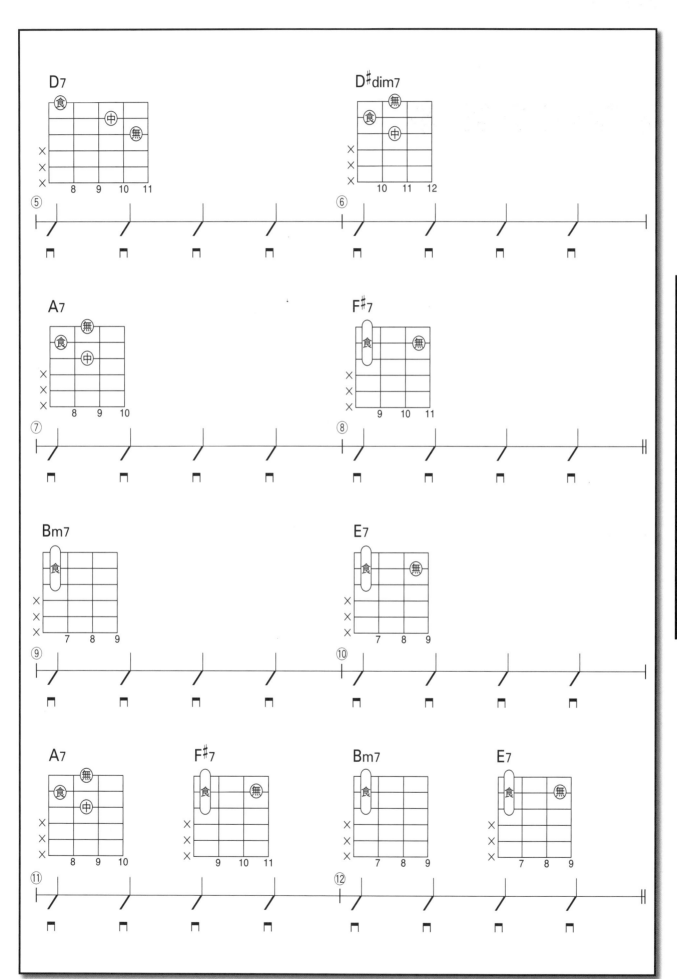

A7	A7	A7	A7
D7	D#dim7	A7	F#7
Bm7	E7	A7 F#7	Bm7 E7

高把位的高音弦伴奏

樂句的構造與技巧解說

　　這邊要介紹的是，使用高把位高音弦(1～3弦)的和弦指型。這類和弦很少用在一般伴奏上，多出現在做重音(Accent)效果的機率較多。還有，就是當有兩個吉他手以上做伴奏時，做為讓音域或樂句不要互相"打架"的選項。所以，記得這類和弦指型的各種變化是有其必要的。

　　這些指型的把位，通常比中把位高音弦指型更高12琴格。

　　因為是平常不會用到的把位，請反覆地練習，直到手指與耳朵"習慣"，直覺地就能彈出。特別是，當你在第19～21格的位置上按壓這些指型彈奏時，請將左手極力地放斜來(指尖盡量朝向右上的指型)，用好像要抓住琴頸與琴身接合處的那種感覺來彈。

第2章● Jazz-Blues 的和弦進行

難易度 ★★☆

CD track 44

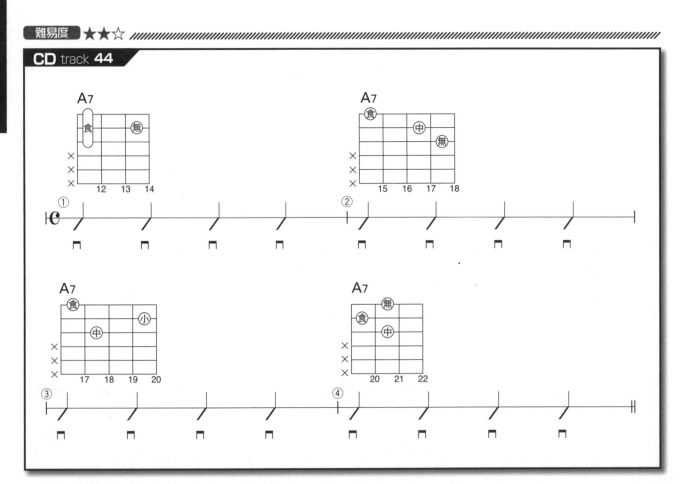

74

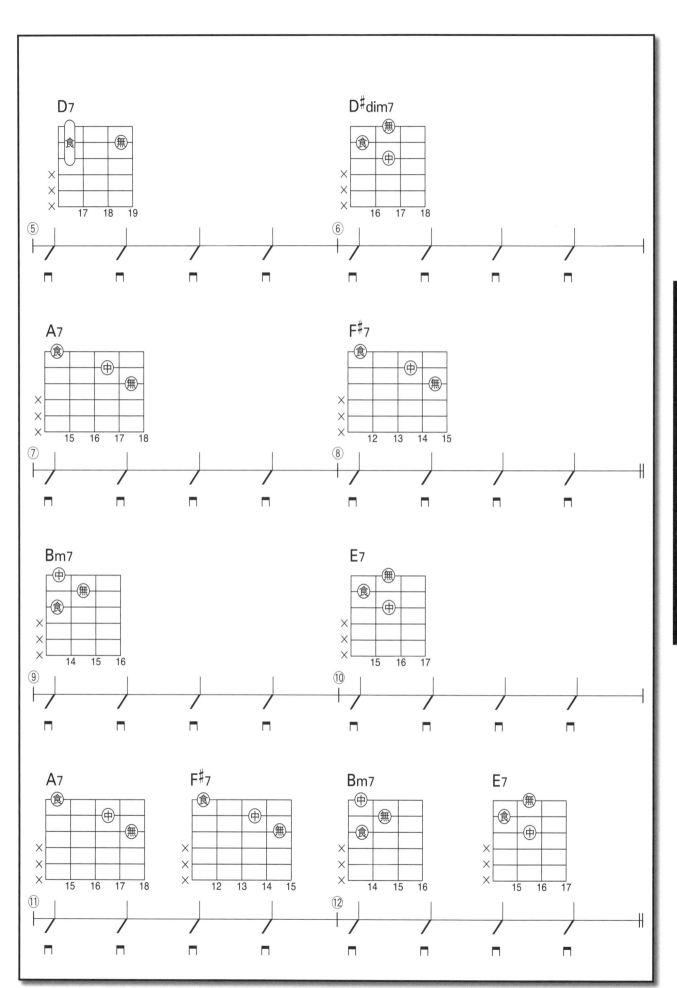

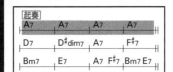

有節奏地 (Rhythmic) 彈奏小調五聲

難易度 ★★☆

CD track 45

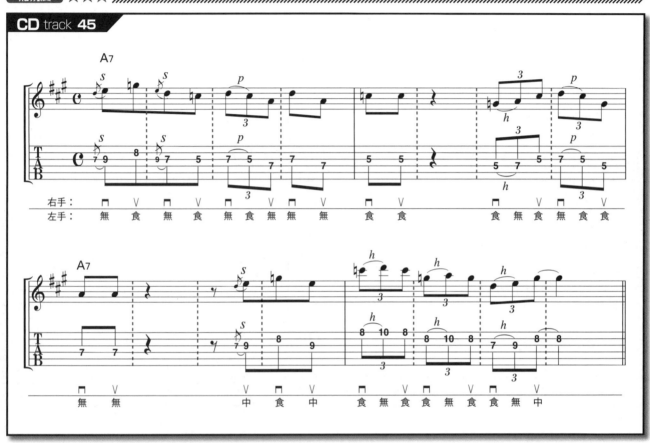

樂句的構造與技巧解說

　　說到藍調，就要提到小調五聲。它應該是有玩即興的人再熟悉不過的音階了。但，就僅單單在音階上來去是無法表現出爵士的韻味吧？

　　音階彈對了但卻不搭調的原因，多是因沒抓到節奏的 "韻味" 使然。若沒辦法將拍子正確地對到律動上，就算所使用的音階再正確，也無法帶給人良好的聽覺感受。

　　其節奏的攻略法，首先，將樂句以1拍為單位切開。要注意如何在1拍之中配置加入音是很重要的。同時，也要慎重地將帶有休止的拍感涵蓋進數拍中。然後用腳或上半身去抓節奏感，一次一次，不斷地練習。留心，並讓自己能掌握節奏的正確律動。

　　若能將拍子完美地合在節奏上的話，就算只是彈1～2個音，也可以彈出很酷的Solo。

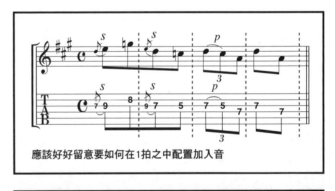

應該好好留意要如何在1拍之中配置加入音

↘筆者推薦！要接續這樂句彈奏的話，就看這個句型

➔ 間奏 04（85頁）
➔ 間奏 03（84頁）

起奏02 Solo

起奏			
A7	A7	A7	A7
D7	D#dim7	A7	F#7
Bm7	E7	A7 F#7	Bm7 E7

藍調風的大調五聲彈奏法

難易度 ☆☆☆

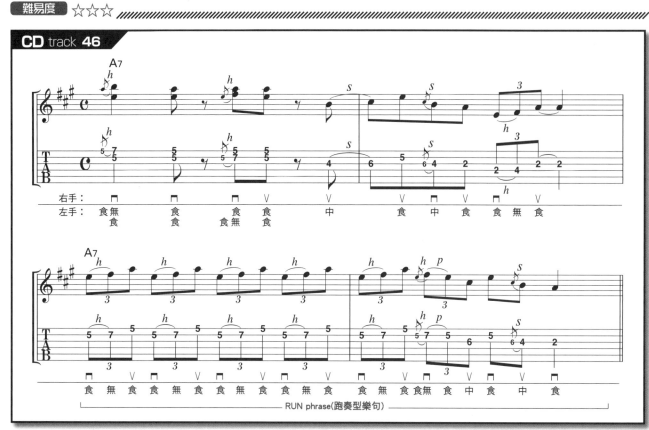

CD track 46

樂句的構造與技巧解說

這邊先直接把爵士的感覺去除，以 "藍調吉他手彈爵士會是這樣的感覺" 為概念來介紹譜例。

使用的是擴張型的大調五聲把位。因為大調五聲與日本的童謠等音階很相似，所以用了較多滑音和搥音，使其儘量不發出像三味線樂句的感覺為重點。另外，要注意避免像：滑音拖拍了、搥弦的時間點對不上拍子之類的，都會使節奏紊亂。請注意取得技巧與節奏的平衡，一面練習吧！

第 3 ～ 4 小節是樂句先決的跑奏法（RUN，意指快速重複相同用音的彈奏方式）樂句。因為連續 4 個小節都是 A7，往往容易使樂句流於單調，所以用跑奏法拉抬樂句的氣勢。

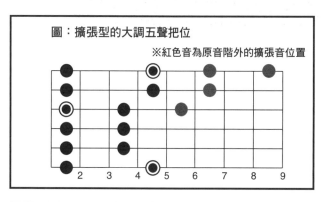

圖：擴張型的大調五聲把位

※紅色音為原音階外的擴張音位置

↘筆者推薦！要接續這樂句彈奏的話，就看這個句型

➡ **間奏 02**(83 頁)
➡ **間奏 03**(84 頁)

第 2 章 ● Jazz-Blues 的和弦進行

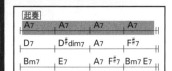

起奏 03
Solo

起奏			
A7	A7	A7	A7
D7	D#dim7	A7	F#7
Bm7	E7	A7 F#7	Bm7 E7

混合五聲 & Chop 彈奏法

難易度 ☆☆☆ //

CD track **47**

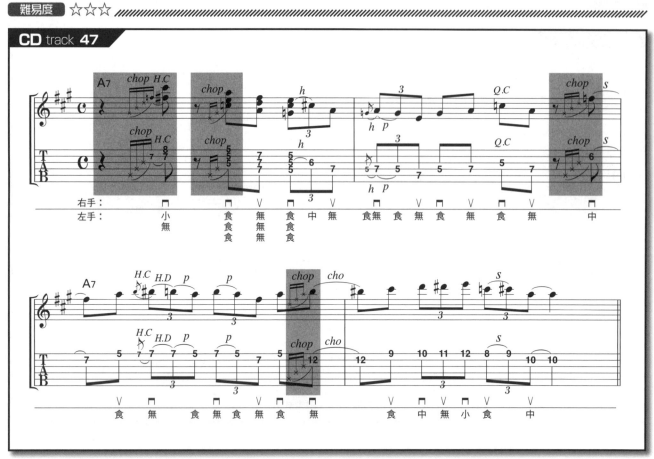

樂句的構造與技巧解說

　　大調五聲音階加上小調五聲音階就成為混合五聲音階 (Mix Pentatonic Scale)。這個音階也與藍調有著很深的關係。

　　這邊,要使用混合五聲音階來彈奏強硬且具有 Power 的 Chop 奏法及在爵士中幾乎不使用的推弦交替應用。Chop 奏法就是先對不發音的弦予以悶音,再和要發出的目的音一起刷下,以添加聲響氣勢的彈法。一般都以拿 pick 來 picking,可以發出衝擊力較強的聲音。

　　幾乎所有的藍調吉他手都會這樣做,Stevie Ray Vaughan 或 B.B.King 或 Eric Clapton 等人 CD 中的 Chop 奏法,都非常值得你參考。

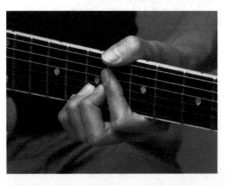

譜例中出現的 Chop 奏法。將第 5～3 弦先做悶音,再以刷弦的方式連第 2 弦的目標音一起彈出音來。

↘筆者推薦!要接續這樂句彈奏的話,就看這個句型

➜ **間奏 02**(83 頁)
➜ **間奏 04**(85 頁)

第 2 章 ● Jazz-Blues 的和弦進行

起奏			
A7	A7	A7	A7
D7	D#dim7	A7	F#7
Bm7	E7	A7 F#7	Bm7 E7

以五聲的感覺彈奏米索利地安 (Mixolydian)

難易度 ☆☆☆

CD track 48

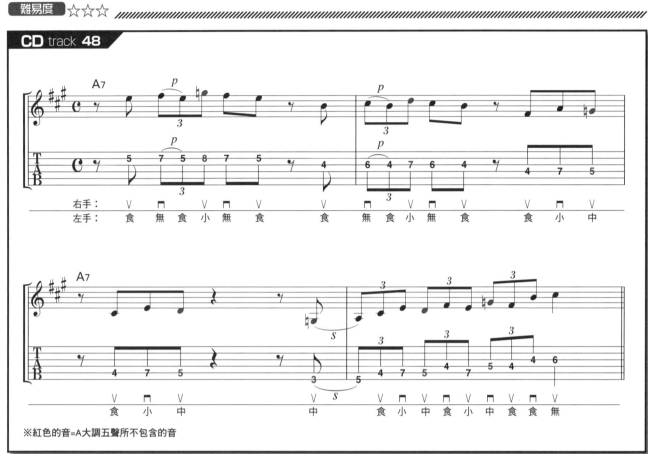

※紅色的音=A大調五聲所不包含的音

樂句的構造與技巧解說

應該有這種人吧！就算是這麼想，"用米索利地安音階 (Mixolydian Scale) 來彈 Solo 吧！"但腦中浮現的樂句卻一點也不爵士，只能彈出像是在做音階練習般的句子。有這樣困擾的人，可以用"大調五聲為主去彈奏，然後再加上另 2 個音變成米索利地安音階"的這種思考邏輯來彈，會較容易上手米索利地安音階。

首先，來比較一下 A 大調五聲音階與 A 米索利地安音階的音階組成吧！我們會發現，在 A 大調五聲音階上加上 4th(=11 th) 與 m7 th 後，就會變成是 A 米索利地安音階了。

也就是說，只要以彈得很習慣的大調五聲音階的把位做為彈奏基底，偶爾彈一下 4th(=11 th) 與 m7 th，就能夠攻下米索利地安音階了！

圖：A米索利地安的位置

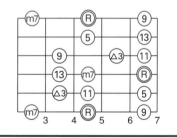

黑字 = 大調五聲音階與米索利地安的共同音位置，紅字 = 米索利地安才有的音的位置。

↘ 筆者推薦！要接續這樂句彈奏的話，就看這個句型

➜ 間奏 01 (82 頁)
➜ 間奏 02 (83 頁)

起奏05
Solo

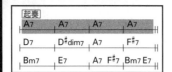

起奏			
A7	A7	A7	A7
D7	D#dim7	A7	F#7
Bm7	E7	A7 F#7	Bm7 E7

用利地安 7th 音階（Lydian 7th）彈到底

難易度 ★★☆

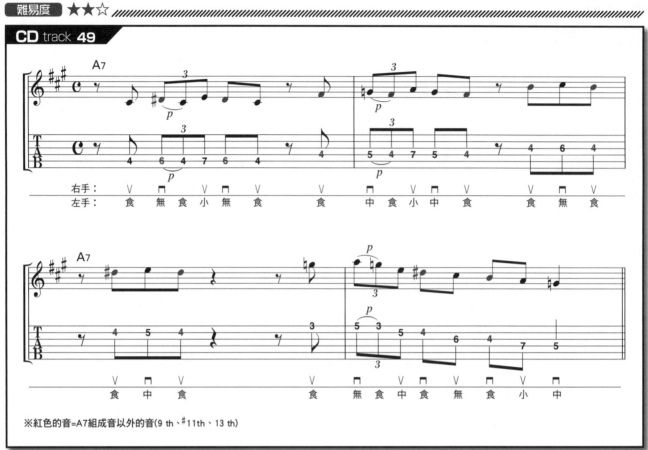

CD track **49**

※紅色的音=A7組成音以外的音(9 th、♯11th、13 th)

樂句的構造與技巧解說

　　A 利地安 7th 音階（Lydian 7 th Scale）是 A7 和弦的組成音加上 9 th、♯11th、13 th 而成的音階。所以在 A7 和弦上以 A 利地安 7th 音階彈奏時，要留意以 9 th、♯11th、13 th 為彈奏重點音。特別是♯11th 的衝擊力比較強，因使用方法的不同會讓樂句給人的印象產生變化。

　　順帶一提，也可以將利地安 7th 音階想成是米索利地安音階的 11 th 換成♯11th 所形成的音階。請將這點記牢以做為參考。

圖：A Lydian 7th Scale的位置

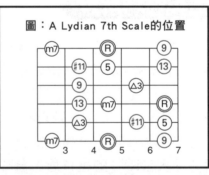

黑字 =A7 的組成音與利地安 7th音階的共同音位置，紅字 = 利地安 7th 音階才有的音的位置。

↘筆者推薦！要接續這樂句彈奏的話，就看這個句型

→ **間奏 02**（83 頁）
→ **間奏 03**（84 頁）

各種爵士・藍調的和弦進行

本書的 Jazz・Blues 和弦進行是以易懂為目的，所以用了較簡單的和弦進行。其他的各種和弦進行，這邊就列舉幾個例子做解說。

★其 1：超簡易版

將 Thelonious Monk 的「Blue Monk」(Key=B♭)和弦進行放到 Key=A 上的感覺，最後完成的結果。

★其 2：簡易版

第 1～7 小節與 3 Chord(I、IV、V 和弦) 藍調和弦進行相同

★其 3：有點複雜版

第 4 小節加入大調型的 2-5，第 8 小節加入小調型 2-5 的和弦進行。

還有許多其他的組合可能，為了增廣伴奏涵蓋的範圍，請儘量地多記一些。

圖：Jazz・Blues進行的變化
（全部Key=A）

其1：超簡易版

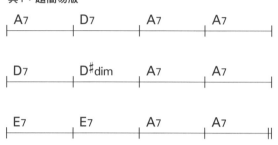

其2：簡易版

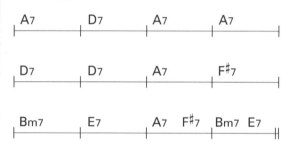

其3：有點複雜版

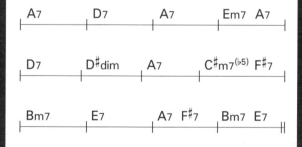

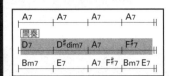
A7	A7	A7	A7
間奏			
D7	D♯dim7	A7	F♯7
Bm7	E7	A7 F♯7	Bm7 E7

在 F♯7 上用 A♯dim7 的組成音來彈奏

難易度 ★★☆

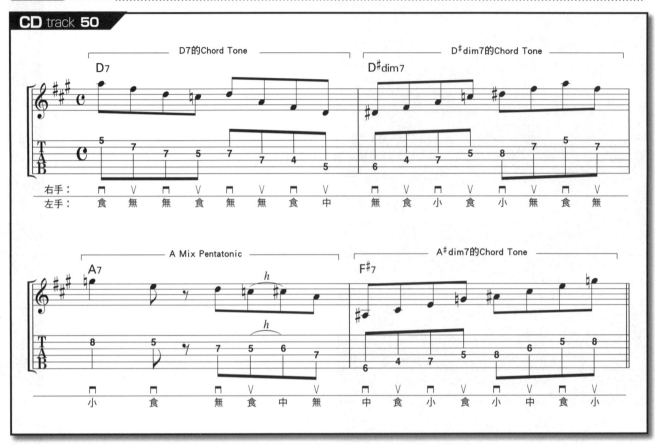

CD track 50

樂句的構造與技巧解說

第 4 小節的 F♯7 上用 A♯dim7 的和弦內音來彈奏。在此可能會有 "咦？" 的感覺，以下就介紹其使用的理由。

首先在 F♯7 上使用 Gdim7 的和弦內音。理由是，F♯7 與 Gdim7 的組成音除了根音以外全部相同。

那麼為何譜例上所標明的，是要用 A♯dim7 的和弦內音來彈呢？…那是因為 Gdim7 和 A♯dim7 的組成音是相同的關係。

原本減七和弦 (dim7) 就是 1.5 音為間隔往上堆疊而成的和音，4 個和弦組成音又能各自當做根音形成另一個減七和弦。所以，這種情況下 Gdim7 和 A♯dim7 是可以互相代理的。同樣地 C♯dim7 和 Edim7 的組成音相同也是一樣的道理。

圖：各和弦組成音的比較

F♯7	F♯		A♯		C♯		E
Gdim7		G	A♯		C♯		E

A♯dim7	A♯		C♯		E		G

※Gdim7=A♯dim7!

↘ 筆者推薦！要接續這樂句彈奏的話，就看這個句型

➡ 尾奏 01 (86 頁)
➡ 尾奏 02 (87 頁)

第 2 章 ● Jazz-Blues 的和弦進行

A7	A7	A7	A7

間奏
D7	D#dim7	A7	F#7
Bm7	E7	A7 F#7	Bm7 E7

在 F♯7 上使用和聲小音階系列

難易度 ★★☆

CD track **51**

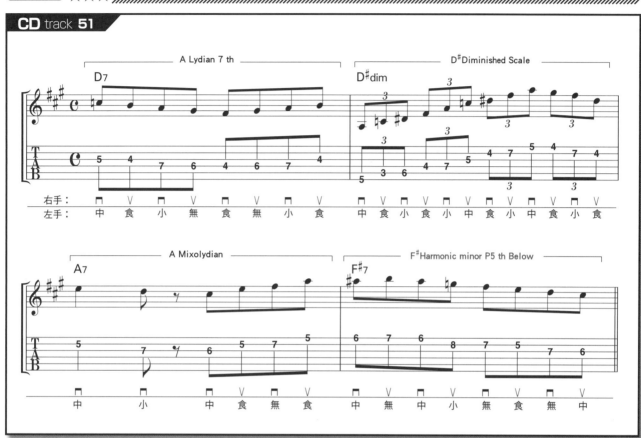

樂句的構造與技巧解說

第4小節的 F♯7 加劇了和弦進行的不安感，是一個導向接著到來的 Bm7 上做解決的不安定和弦。也就是小調型 2-5-1 中的 "5"。所以在這裡我們可以使用 F♯ Harmonic minor P5 th Below。

F♯ Harmonic minor P5 th Below 的名稱很長，重點是它等同是 B 和聲小調音階 (Harmonic minor Scale) 的觀念。但明明該小節的和弦配置是 F♯7 和弦，若是以 "B" 為音階的命名會讓人有搞得很複雜的感覺。所以就稱它為 F♯ Harmonic minor P5 th Below。用這樣的想法想的話，就會很清楚了（兩種都很複雜？！那就用個你覺得比較好記的音階名也沒關係）。

圖：組成音的比較

F#Harmonic minor P5 th Below

F#	G		A#	B		C#	D		E

↘ 筆者推薦！要接續這樂句彈奏的話，就看這個句型

➔ **尾奏 02**（87 頁）
➔ **尾奏 03**（88 頁）

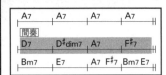

間奏03 Solo	A7	A7	A7	A7
	間奏			
	D7	D#dim7	A7	F#7
	Bm7	E7	A7 F#7	Bm7 E7

D♯dim7 的分解和弦 & 在 F♯7 上用 Altered

難易度 ★★★

CD track **52**

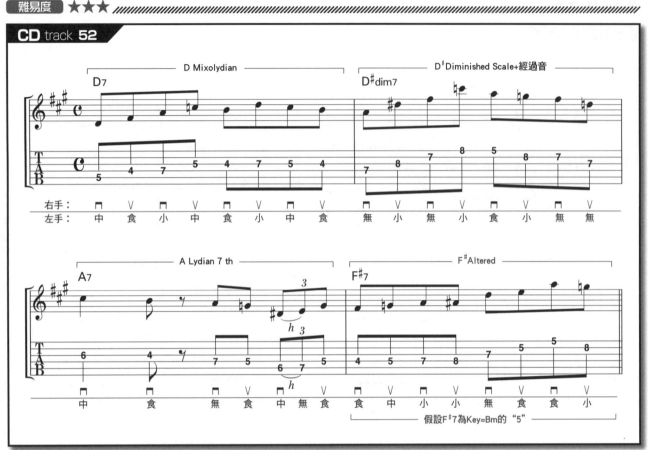

樂句的構造與技巧解說

首先，從和弦進行的確認開始吧！可以把第 2 小節的 D♯dim7 想成是做為 D7 的代理。但話說回來，為什麼可以用 D♯dim7 和弦來代理 D7 和弦呢？首先，因為 D7 和弦與 D♯dim7 和弦的組成音除了根音以外都相同的關係。

再者，因為 D♯ 音是 Key = A 的 Blue Note= ♭5 th，可帶來藍調味的演出。

基於以上的理由，在慣例上我們都會認可，能這樣使用 D♯dim7 和弦。因此，也會有第 2 小節使用 D♯ 減音階 (Diminished Scale) 來彈奏的情形發生。

接下來確認音階。第 4 小節的 F♯7，請把它想成是 Key = Bm 中的小調型 2-5-1 的 "5"。這樣就可以使用 F♯ 變化音階 (Altered Scale)。

圖：A7 與 D♯dim7 的比較

| D7 | D | | | F# | | A | | C |
| D#dim7 | | D# | | F# | | A | | C |

※根音以外組成音都相同

↘ 筆者推薦！要接續這樂句彈奏的話，就看這個句型

➔ **尾奏 03**（88 頁）
➔ **尾奏 04**（89 頁）

第 2 章 ● Jazz-Blues 的和弦進行

A7	A7	A7	A7
間奏			
D7	D#dim7	A7	F#7
Bm7	E7	A7 F#7	Bm7 E7

在 F♯7 上用 Gdim7 的和弦內音（Chord Tone）來彈奏

難易度 ★★☆

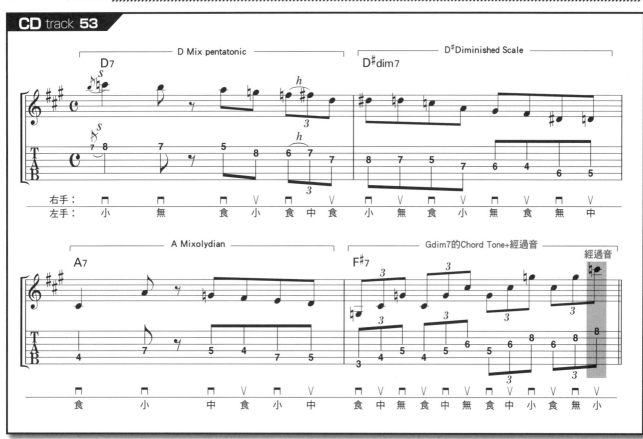

CD track 53

D Mix pentatonic / D#Diminished Scale / A Mixolydian / Gdim7的Chord Tone+經過音 / 經過音

樂句的構造與技巧解說

第 4 小節的 F♯7 有加重不安感的功能，因而可以使用同具不安定感的 G dim7 和弦內音。

原本第 4 小節的 F♯7 使用的是 F♯ Harmonic minor P5 th Below，這個和弦有著導向接下來的 Bm7 和弦做解決的性質。好好觀察一下它的組成音會發現，做解決的 Bm 的和弦內音也包含在這音階內。再將做為解決的 Bm 和弦內音去掉後，你就會赫然發現，所剩的 4 個音中有 3 個（A♯、C♯、F♯）都有強烈想導向 Bm7 做解決的性質（半音鄰接）。而去除 Bm 的和弦內音後所剩下的音，其實就是 Gdim7 的和弦內音。

因為這個理由，所以可以在 F♯7 上使用 Gdim7 的和弦內音。

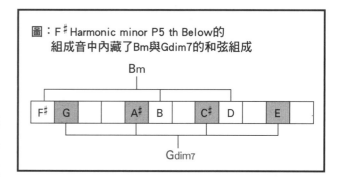

圖：F♯ Harmonic minor P5 th Below的組成音中內藏了Bm與Gdim7的和弦組成

| | Bm | | | | | | |
| F♯ | G | | A♯ | B | C♯ | D | E |

Gdim7

↘ 筆者推薦！要接續這樂句彈奏的話，就看這個句型

➜ 尾奏 01（86 頁）
➜ 尾奏 03（88 頁）

尾奏01 Solo

| A7 | A7 | A7 | A7 |
| D7 | D#dim7 | A7 | F#7 |

尾奏
| Bm7 | E7 | A7 F#7 | Bm7 E7 |

後半兩小節以半音（Chromatic）來突破！

難易度 ★★☆

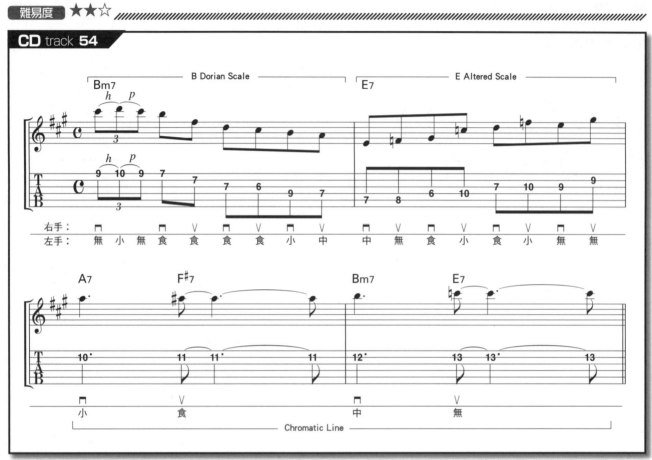

CD track **54**

樂句的構造與技巧解說

第 1～2 小節的 Bm7-E7，可以想成是大調型 2-5-1 的"2 跟 5"（第 4 小節的 Bm7-E7 也一樣）。因此，這個譜例在第 2 小節的 E7 上（相當於"5"的和弦）使用了加重不安感的 Altered Scale。

第 3～4 小節是 1 個和弦對上 1 個音，以半音（Chromatic）帶過所形成一個簡單的樂句（各小節將原應在第 3 拍才換和弦的動作提前，提早半拍在第 2 拍後半拍進入和弦轉換。這種"提早若干拍換和弦、彈弦律"的方式，是爵士常用的手法，請務必要記住）。第到 4 小節的 Bm7 為止，都是在彈各和弦的組成音。而第 4 小節的 E7 彈的不是其和弦內音，是走向藍調進行開頭 A7 和弦的△3 rd(第 2 弦第 14 格)的經過音。

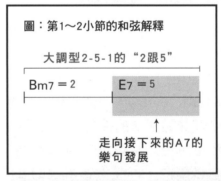

圖：第 1～2 小節的和弦解釋

大調型 2-5-1 的"2 跟 5"

Bm7 = 2　　E7 = 5

↑
走向接下來的A7的樂句發展

理論上來說，Bm7= 下屬和弦，E7= 屬和弦。屬和弦擔任了演出不安感的功能，與變化音階（Altered Scale）很合。

↘ 筆者推薦！要接續這樂句彈奏的話，就看這個句型

➜ **起奏 01**（76 頁）
➜ **起奏 02**（77 頁）
➜ **起奏 05**（80 頁）

第 2 章 ● Jazz-Blues 的和弦進行

86

A7	A7	A7	A7
D7	D#dim7	A7	F#7

尾奏

| Bm7 | E7 | A7 F#7 | Bm7 E7 |

後半兩小節單用根音與和弦第3音（△3rd or m3rd）來突破

難易度 ★★☆

CD track **55**

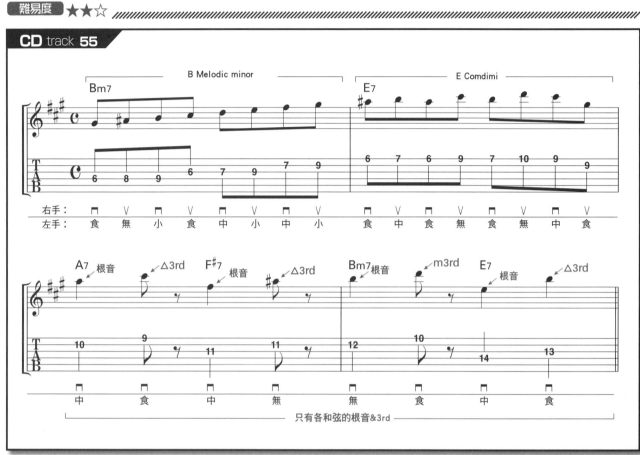

樂句的構造與技巧解說

　　第 2 小節的 E7 是具有加重不安感功能的和弦，所以使用了 E 聯合減音階（Comdimi）。

　　第 3 ～ 4 小節，彈的是只以各和弦的根音與第三音（△ 3rd or m3rd）所帶過的樂句。到能操縱自如和弦第三音後，再加入 5 th 或 m7 th 也會是個很有趣的編寫想法！這時的進行是 2 拍換一個和弦的"超忙"樂句，請小心地維持

節奏的穩定。

↘ 筆者推薦！要接續這樂句彈奏的話，就看這個句型

➜ **起奏 02**（77 頁）
➜ **起奏 03**（78 頁）
➜ **起奏 04**（79 頁）

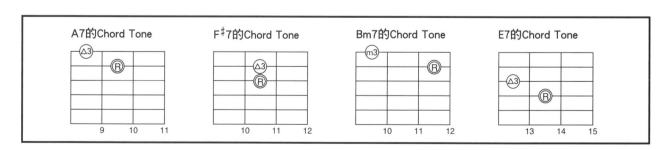

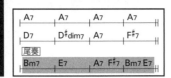

尾奏03 Solo

A7	A7	A7	A7
D7	D#dim7	A7	F#7
尾奏			
Bm7	E7	A7 F#7	Bm7 E7

以類似的指型平移來演奏後半兩小節

難易度 ★★☆ //

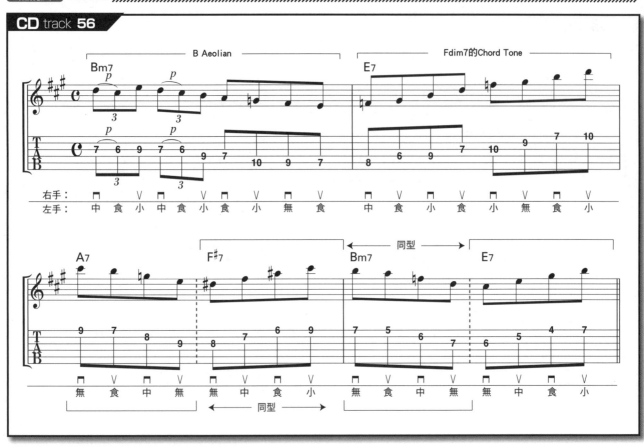

樂句的構造與技巧解說

第 2 小節的 E7 以 Fdim7 的和弦內音來彈奏。E7 與 Fdim7 除了根音以外組成音都相同，所以可以這樣彈。

再來，將 Edim7 與 Fdim7 合起來就變成 E Comdim1 了，可以把它想成 "彈奏 Fdim7 的和弦內音 = 彈奏 E Comdim1"。

第 3 ～ 4 小節只是以同樣的指型做平移的簡單樂句。要注意！它是和弦內音的再延伸。

⤵ 筆者推薦！要接續這樂句彈奏的話，就看這個句型
- ➔ **起奏 01**（76 頁）
- ➔ **起奏 03**（78 頁）
- ➔ **起奏 04**（79 頁）

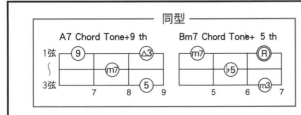

左側直書：第 2 章 ● Jazz-Blues 的和弦進行

A7	A7	A7	A7
D7	D#dim7	A7	F#7

尾奏
| Bm7 | E7 | A7 F#7 Bm7 E7 |

完全用混合五聲來突破後半兩小節

難易度 ★★☆

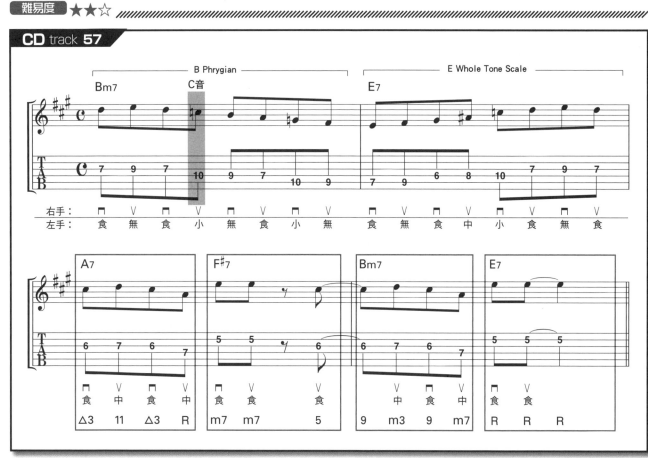

樂句的構造與技巧解說

第 1 小節的 B 弗里吉安 (Phrygian) C 音 (♭9 th) 為其特徵音，因此請留意著 C 做彈奏。

第 2 小節的 E 全音音階 (Whole Tone Scale)，是個各組成音間以全音間隔的不可思議音階。做出軟綿綿的飄浮感。

第 3～4 小節是全部以 A 混合五聲 (Mix Pentatonic) 來搞定。彈到某種程度後你將發覺，同一組樂句用音在各和弦裡演奏時，其聲響的功能 (組成音序) 也會隨之改變。請比較 3、4 兩小節下的音級標註，注意這樣的概念。

在腦袋裡追著伴奏的和弦進行的同時，也得意識到自己目前正在彈的音，各是隸屬於當下和弦的什麼音，這樣的練習才是最佳方式了。

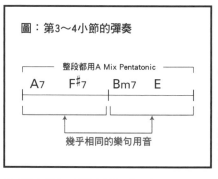

圖：第 3～4 小節的彈奏

對應各和弦時，自己正在彈的音各是隸屬於這和弦的什麼音呢？請由譜面下方標示的音程 (= 度數) 做確認。

↘ 筆者推薦！要接續這樂句彈奏的話，就看這個句型

⮕ **起奏 03** (78 頁)
⮕ **起奏 05** (80 頁)
⮕ **起奏 02** (77 頁)

第 2 章 ● Jazz-Blues 的和弦進行

A7	A7	A7	A7
D7	D#dim7	A7	F#7
Bm7	E7	A7 F#7	Bm7 E7

緩緩加強爵士色彩的 12 小節 Solo

樂句的構造與技巧解說

第 1～4 小節為止是以 A 混合五聲加上♭5 th 而成的音階來彈奏的。在彈奏雙音樂句時，請用手指加 pick 來彈，只用 pick 也是沒關係的。

在第 5 小節彈奏 D 米索利地安音階 (Mixolydian Scale) 時，意識 D7 的和弦內音在那即可。

第 6 小節的 D♯dim7，就直接照著 D♯dim7 的和弦內音來彈奏。

在第 7 小節彈奏 A 米索利地安音階 (Mixolydian Scale) 時，意識 A7 的和弦內音在那即可。

第 8 小節是用了 F♯ Harmonic minor Perfect 5 th Below，做出了想要及早讓不安走向接下來的 Bm7 解決的氣氛。

第 9 小節請意識 Bm7 的和弦指型。

第 10 小節用 E 全音音階 (Whole Tone Scale) 加劇了不安感。

第 11～12 小節是第 7～10 小節和弦進行的反覆，用了相同的概念做應用。

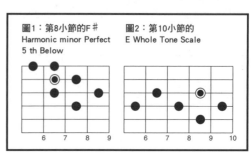

圖1：第8小節的F♯ Harmonic minor Perfect 5 th Below

圖2：第10小節的 E Whole Tone Scale

譜例中所使用的音階位置圖。兩者都是有著加重不安感的功能的音階，還是要注意兩者聲響色彩是不同的。

第 2 章 ● Jazz-Blues 的和弦進行

難易度 ★★★

CD track 58

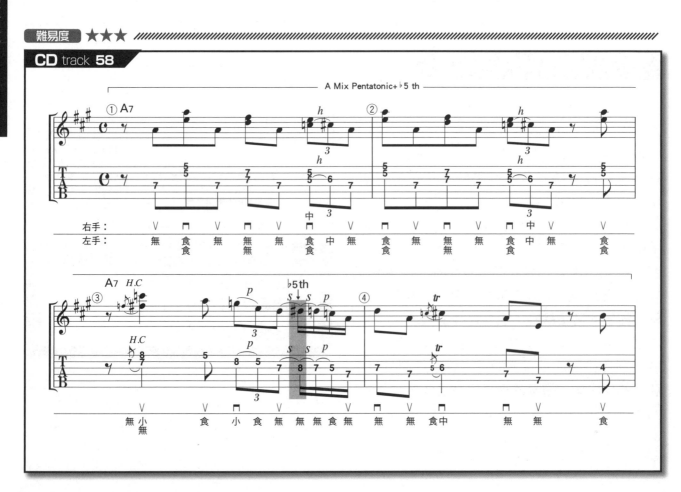

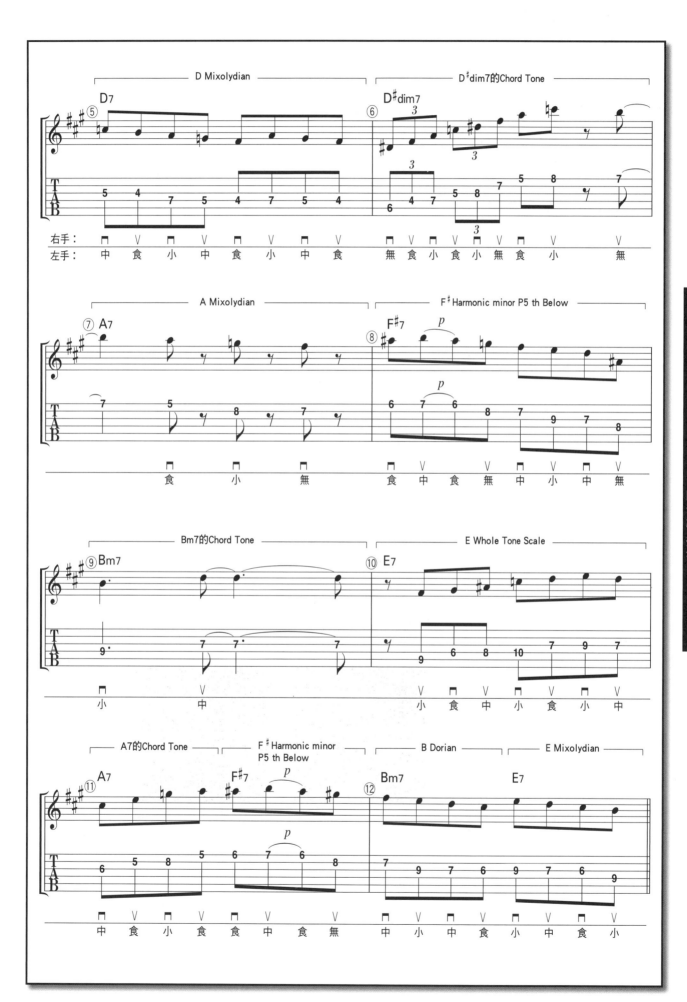

Column

小川智也的 **爵士吉他休息所③**

「偶然發現的名作」

　　我第一次買的爵士 CD 是 Bill Evans(鋼琴家)的『Alone』。反正就是因有聽過他的名字,而且很便宜這樣的理由就買下來了(笑)。沒記錯的話是二手 CD,只要 500 日圓。

　　一開始還不清楚他厲害在哪,持續聽後慢慢地感覺變得很不錯,就迷上了 Bill Evans。幾乎覺得想要把他的 CD 全部買下來。然後我遇上了他與 Jim Hall(吉他手)一起演奏的『Undercurrent』,這下子也喜歡上 Jim Hall 了。

　　John Coltrane(薩克斯風演奏家)『Ballads』專輯中的曲子,在常看的電視節目 BGM「Say It」裡有被用到,覺得曲子很棒所以就買了。

　　還有我為了打發時間去附近的二手 CD 店時,看到特賣的 CD 中有 Miles Davis(小喇叭演奏家)5 張 CD 一套的合輯只賣 300 日圓,馬上就買下了(笑)。在那之後,當我知道 Miles 與 Bill Evans 跟 John Coltrane 曾經是同一時期的樂團團員時,真是興奮。

　　以前我對爵士的知識幾乎是零,就這樣偶然地讓點跟點連成了線,很有趣!

　　後來我知道 Miles 很尊敬 Charlie Parker(薩克斯風演奏家)後,就買了 Charlie Parker 的 CD。其中包含了爵士 · 藍調中有名的「Now's The Time」跟「Billy's Bounce」,發現"爵士 · 藍調的和弦進行原來是這樣子啊!"非常地興奮。感覺爵士無所不在,隨處可見。

◎ Bill Evans
『Alone』

◎ Bill Evans & Jim Hall
『Undercurrent』

◎ John Coltrane
『Ballads』

第3章
經典爵士
（Jazz Standard）
和弦進行

本章以在 Jazz · Standard 中常見的和弦進行為課題。雖然說是最後的部份了，但並不會有更難的內容。所以，請安心吧！這裡滿載的，都是很易於使用在實務操作時的手法（Approach）！

| Bm7 | E7 | A△7 | D△7 |
| G#m7(♭5) | C#7 | F#m7 | F#m7 |

用簡單的刷弦來演奏

樂句的構造與技巧解說

這一章，我們要研究的是在 Jazz・Standard 裡的名曲：「Autumn Leave」（日譯：枯葉）的和弦進行。其實，在過去我們所熟知的 Pop・Ballad(流行經典) 名曲裡，有很多歌的和弦進行都跟這首是一樣的，是爵士曲風外也能使用的和弦進行經典。

譜例是以典型的刷弦來彈奏，不過如果加上切分音，換成 16 分音符，用 6/8 拍來彈，應該也會很有趣。

圖：使用指型的確認

Bm7
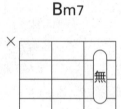

E7
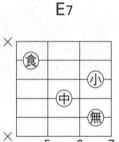

A△7
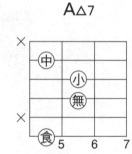

D△7
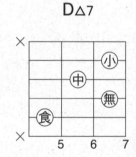

G#m7(♭5)
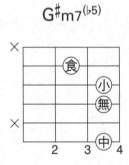

C#7

F#m7

CD track **59**

前段

Bm7　　　　　　　　　　　**E7**

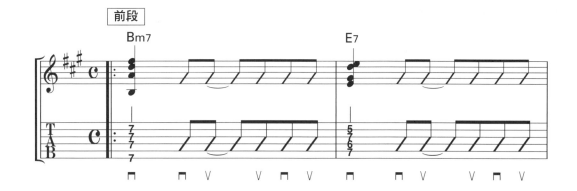

A△7　　　　　　　　　　　**D△7**

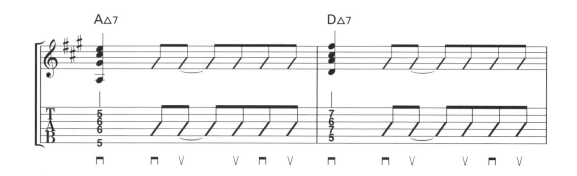

後段

G#m7(♭5)　　　　　　　　　**C#7**

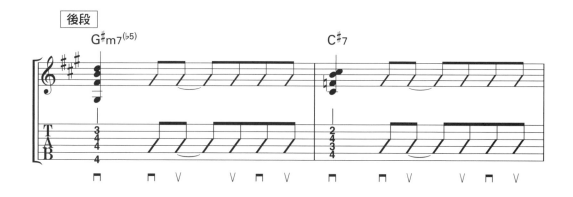

F#m7

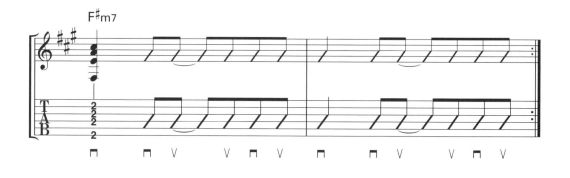

Bm7	E7	A△7	D△7
G#m7(♭5) C#7	F#m7	F#m7	

和弦 & Walking Bass 同時進行

樂句的構造與技巧解說

在此，我們要用一把吉他同時演奏 Walking Bass 與和弦。在伴奏中加入 Walking Bass 的方法很多，這個譜例是以 "根音→ 3rd → 5rd → 至下一個和弦根音前的經過音" 這樣的模進來彈奏。

有辦法彈奏這個伴奏之後，就可以品嚐到只用一把吉他彈奏爵士的那種氣氛。請務必要記好！

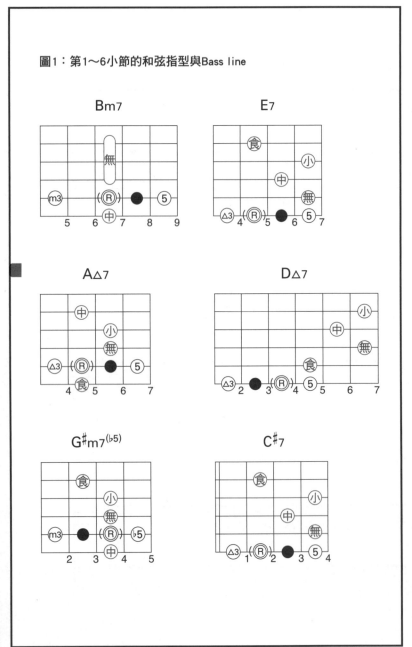

圖1：第1～6小節的和弦指型與Bass line

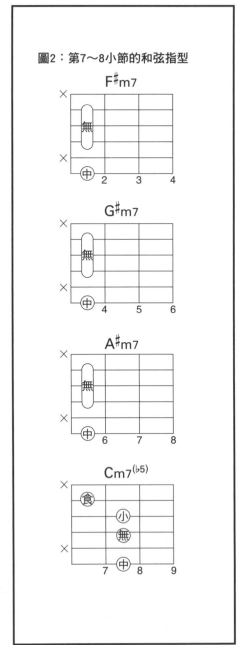

圖2：第7～8小節的和弦指型

紅色標示的是和弦指型。m3、△ 3、5 是 Bass line 所使用的和弦組成音音級（音程）標示，●是經過音，（Ⓡ）是下一個和弦根音的位置。

第 7～8 小節的三個 m7 和弦因指型是一樣的，所以只要維持好指型，直接以滑音的方式做和弦轉換就可以了。

CD track 60

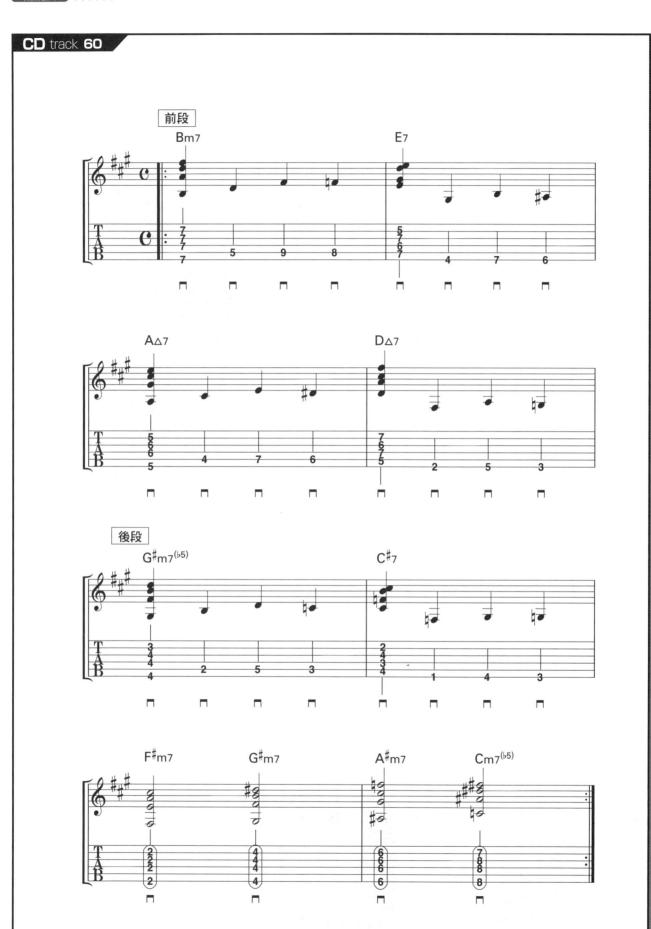

STANDARD風格
Backing

| Bm7 | E7 | A△7 | D△7 |
| G#m7(♭5) | C#7 | F#m7 | F#m7 |

Bossa Nova 風的指彈方式

樂句的構造與技巧解說

Bossa Nova 是巴西傳統音樂森巴（Samba）的一種。Bossa Nova 的出現先引起了巴西流行音樂的革命，之後，傳到了世界各地。現今已被視為是爵士樂中的一種樂風，在各爵士專輯中，大抵也都會有 1～2 首以 Bossa Nova 做編曲的歌。

右手是以指彈（Finger picking）來彈奏，姆指彈 Bass 音，其他手指彈和弦音。

在右手的指彈（Finger picking）習慣之前，要維持節奏的穩定可能會有點難。首先，請用慢的節奏速度練習，然後再逐漸增加節奏速度會比較好。

指彈（Finger picking）的指型。譜例中紅色標記的是 bass 音，用姆指來彈。其他的和弦組成音用食指~無名指來彈。

由正面所拍的指彈（Finger picking）照片。

Column Bossa Nova 的基礎知識

Bossa Nova 不使用 C 或 Am 等這種 3 音和弦，經常使用像 C△7(9) 或 Am7(9) 這種延伸和弦（Tension Chord）。藉由添加了延伸音（Tension）所得到華麗且豐富的聲響，讓人感受到Bossa Nova獨特的悠閒自在氣氛。

用電吉他或木吉他彈都沒問題。如果有辦法準備的話，用古典吉他彈會更好。因尼龍弦音能賦與 Bossa Nova 獨特的溫暖感。

右手並非固定在琴橋上，而是在懸浮的狀態下做彈奏。左手主要是以姆指放在琴頸後方的古典型握法（Classic Form）來持琴，但也有用姆指按第 6 弦的搖滾握法（Rock Form）來彈的情況。

然後，Bossa Nova 的知名作品如以下，請參考。

● Bossa Nova 知名作品介紹

◎ Antonio Carlos Jobim Gilberto 『Wave』（日譯：波）

◎ Stan Getz & Joao Gilberto 『Getz & Gilberto』

◎ Astrud 『Look In The Rainbow』

第 3 章 ● 經典爵士 Jazz-Standard 風和弦進行

CD track **61**

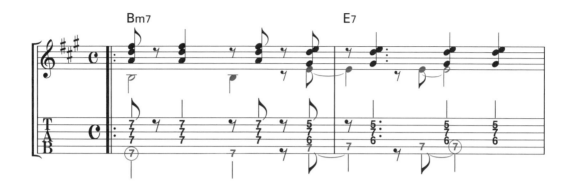

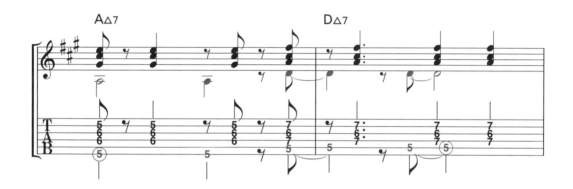

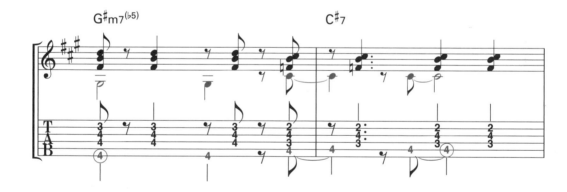

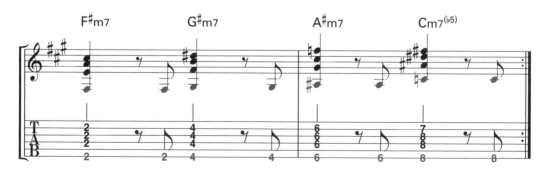

※紅色=拇指Picking

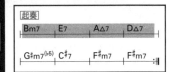

起奏			
Bm7	E7	A△7	D△7
G#m7⁽♭5⁾	C#7	F#m7	F#m7

首先只用大調音階！

難易度 ★★☆

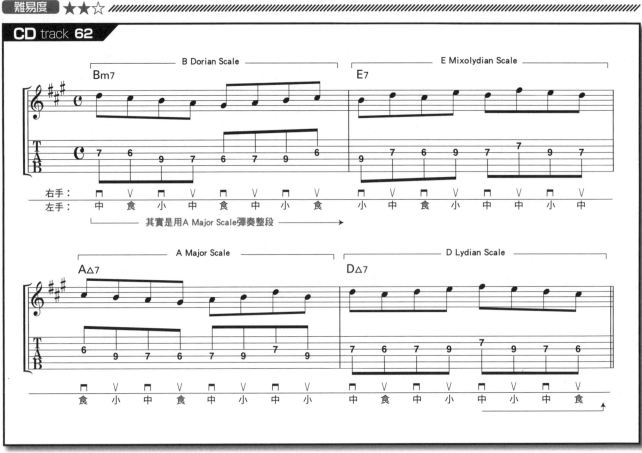

CD track 62

B Dorian Scale — Bm7 ... E Mixolydian Scale — E7

其實是用A Major Scale彈奏整段 →

A Major Scale — A△7 ... D Lydian Scale — D△7

樂句的構造與技巧解說

譜面上將 B 多利安音階 (Dorian Scale)、E 米所利地安音階 (Mixolydian)、A 大調音階 (A Major Scale)、D 利地安音階 (D Lydian) 寫出，讓人在感覺上，是每一個小節就變化一種音階。但，實際上跟全部用 A 大調音階來彈是相同的。

把音階的用音寫出來後就可一目瞭然。使用的音由 A 開始的是 A 大調音階，B 開始的是 B 多利安音階，E 開始的是 E 米所利地安音階，D 開始的是 D 利地安音階。

也就是說，即使一樣是 A 大調音階的音，在 Bm7 裡還是以 B 開始的 B 多利安音階比較搭此和弦音⋯所以，為了要配合和弦屬性，才將其冠名成了各種的音階名。

圖：確認各音階的組成音

A Major	A	B	C#	D	E	F#	G#				
B Dorian		B	C#	D	E	F#	G#	A			
E Mixolydian					E	F#	G#	A	B	C#	D
D Lydian				D	E	F#	G#	A	B	C#	

組成音完全相同！

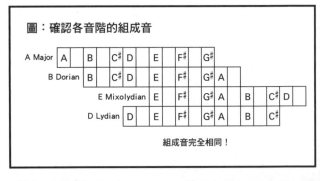

↘筆者推薦！要接續這樂句彈奏的話，就看這個句型

➡ **尾奏 02**（105 頁）
➡ **尾奏 03**（106 頁）

起奏			
Bm7	E7	A△7	D△7
G#m7(♭5)	C#7	F#m7	F#m7 :‖

Altered 與和弦內音 (Chord Tone) 的再確認

難易度 ★★☆

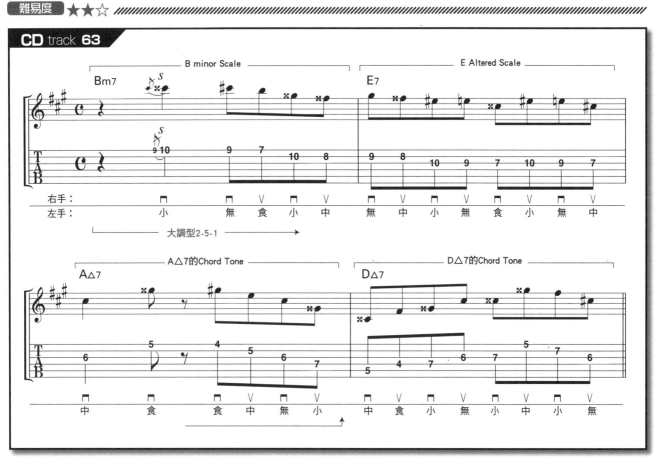

CD track 63

樂句的構造與技巧解說

第 1 ～ 3 小節是大調型的 2-5-1。這個進行中的 "1" 是具有安定屬性的 A △ 7。所以，才在第 2 小節的 E7 上以加重不安感的變化音階 (Altered Scale) 來彈奏，做出了想要快點走向 A △ 7 和弦的氣氛。

第 3 ～ 4 小節是以各自的和弦內音做彈奏。彈奏和弦內音時，請一邊想著和弦的指型一邊做彈奏練習吧！秉持這樣的意念來練習，將對日後的實務操作有莫大的助益，請務必要試看看。

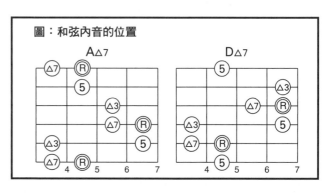

圖：和弦內音的位置

↘筆者推薦！要接續這樂句彈奏的話，就看這個句型

➡ 尾奏 01 (104 頁)
➡ 尾奏 03 (106 頁)

第 3 章 ● 經典爵士 Jazz-Standard 風和弦進行

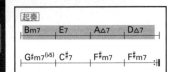

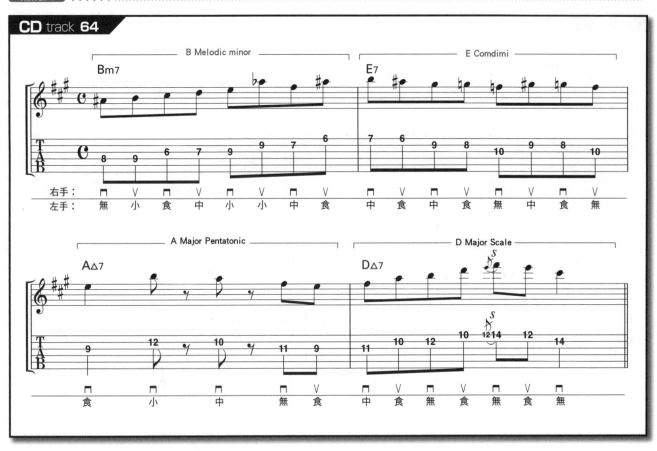

有時也可試著無視理論彈看看

難易度 ★★☆ //

樂句的構造與技巧解說

　　第 1 小節的 Bm7 用 B 旋律小調音階 (Melodic minor Scale) 彈奏。嚴格來說，在 Bm7 上是不能使用 B 旋律小調的。理論上，Bm7 中的 A 音與 B 旋律小調的 A♯音差半音會互相干擾。但彈爵士的時候，這個 A♯音卻是可以做出獨特的緊張感，因此在 Bm7 上常會使用 B 旋律小調。

　　第 2 小節的 E7 以 E 聯合減音階 (Comdimi) 來加重不安感，也提高了想往第 3 小節的 A△7 而去，急欲解決的感覺。

圖：組成音的確認

| Bm7 | B | | D | | F♯ | | A | |
| B Melodic minor | B | C♯ | D | E | F♯ | G♯ | | A♯ |

相差半音

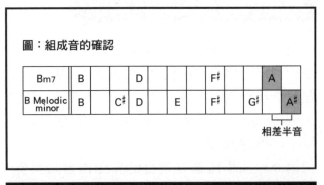

↘筆者推薦！要接續這樂句彈奏的話，就看這個句型

➡**尾奏 02**(105 頁)
➡**尾奏 03**(106 頁)

起奏			
Bm7	E7	A△7	D△7
G#m7(♭5)	C#7	F#m7	F#m7 :‖

利用各種音階 & 分解和弦來彈奏

難易度 ★★★

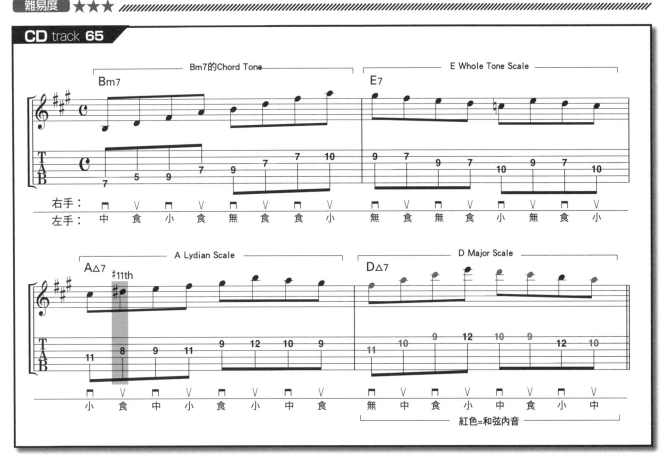

CD track **65**

樂句的構造與技巧解說

彈奏第 1 小節 Bm7 的和弦內音時，要練習到儘量讓自己能邊想著和弦的指型邊彈奏。

第 2 小節的 E7，是讓人覺得不安定而想要往下一個和弦 A△7 做解決的和弦。藉此，我們使用 E 全音音階 (Whole Tone Scale) 來誘發飄浮感及不安感，更能加重想要往 A△7 做解決的氣氛。

第 3 小節的 A△7 用 A 利地安音階 (Lydian Scale) 來彈奏。請一面注意 ♯11 th 音一面做彈奏練習。

第 4 小節的 D△7 用的是 D 大調音階 (Major Scale)，請留意 D△7 的和弦內音並進行彈奏。

圖1：Bm7的和弦內音　　　圖2：D△7的和弦內音

※●是D大調音階的音

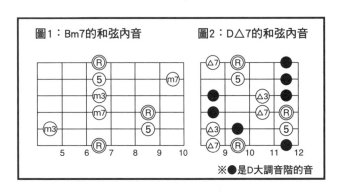

↘ 筆者推薦！要接續這樂句彈奏的話，就看這個句型

➡ **尾奏 01**（104 頁）
➡ **尾奏 03**（106 頁）

第 3 章 ● 經典爵士 Jazz-Standard 風和弦進行

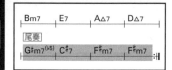

Bm7	E7	A△7	D△7

尾奏

G♯m7(♭5)	C♯7	F♯m7	F♯m7

應對小調型 2-5-1 的 Approach

難易度 ★★★

CD track 66

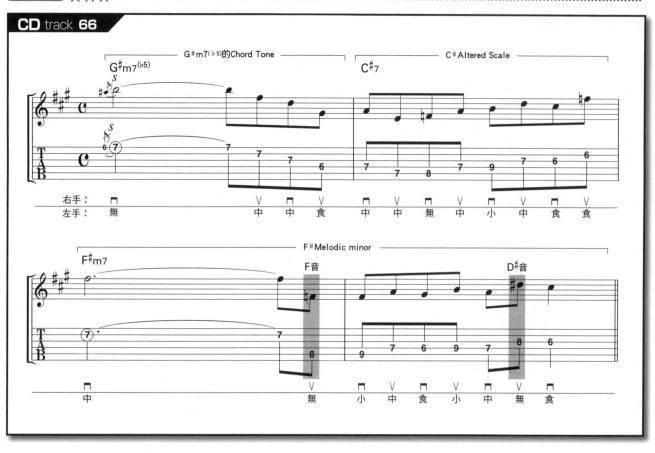

樂句的構造與技巧解說

　　請把焦點放在這個譜例的和弦進行是小調型的 2-5-1 上。第 1 小節彈奏的是 G♯m7(♭5) 的和弦內音。請留意和弦的指型並進行練習。

　　第 2 小節的 C♯7 使用了 C♯變化音階(Altered Scale) 來加劇不安感，做出想要趕快前往第 3 小節的 F♯m7 做解決的氣氛。

　　第 3～4 小節的 F♯ 旋律小音階(Melodic minor Scale)，特徵音為 F 音(就樂理觀點，應說這個 F 音是 F♯旋律小音階中的 7th=E♯)及 D♯，請留意著這些音並彈奏看看。因為這是爵士常出現的和弦進行，請務必記住它。

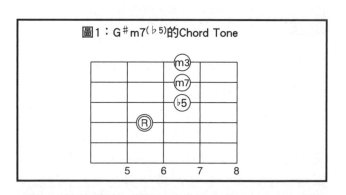

圖1：G♯m7(♭5)的Chord Tone

↘筆者推薦！要接續這樂句彈奏的話，就看這個句型

➡ 起奏 01(100 頁)
➡ 起奏 02(101 頁)

| Bm7 | E7 | A△7 | D△7 |

尾奏

| G#m7⁽♭5⁾ | C#7 | F#m7 | F#m7 |

用小調音階的感覺整首彈到底

難易度 ★★★

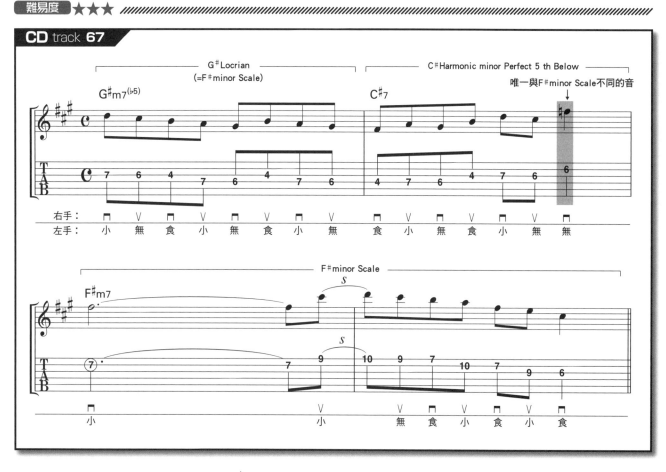

CD track 67

樂句的構造與技巧解說

譜例上每個和弦的音階轉換看起來似乎非常的累人，若用以下的方式去思考的話，就不會那麼難了。

首先第1小節的G洛克里安音階(Locrian Scale)與第3～4小節的F#小調音階(minor Scale)的組成音的是相同。

第2小節的C# Harmonic minor Perfect 5 th Below與F#和聲小音階(Harmonic minor Scale)的組成音的是相同。因此，是一個將F#小調音階的E音上升半音成為F音(就樂理概念來說，記譜方式該寫成是E#音)的音階…這樣想的話，就可以減輕演奏面上的負擔。

第3～4小節用的是F#小調音階，與第1小節的G洛克里安音階的組成音相同。

以上述的概念去想，全樂句就只是以F#小調音階彈到底，在C#7的時候將E音改彈F音彈就OK了。

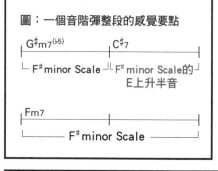

圖：一個音階彈整段的感覺要點

| G#m7⁽♭5⁾ | C#7 |

F#minor Scale | F#minor Scale的 E上升半音

| Fm7 | |

F#minor Scale

記得只有在C#7的時候要注意的話，彈起來就不會那麼難了。

↘筆者推薦！要接續這樂句彈奏的話，就看這個句型

➔ 起奏01(100頁)
➔ 起奏03(102頁)

突破基本的音階與分解和弦

難易度 ★★★ //

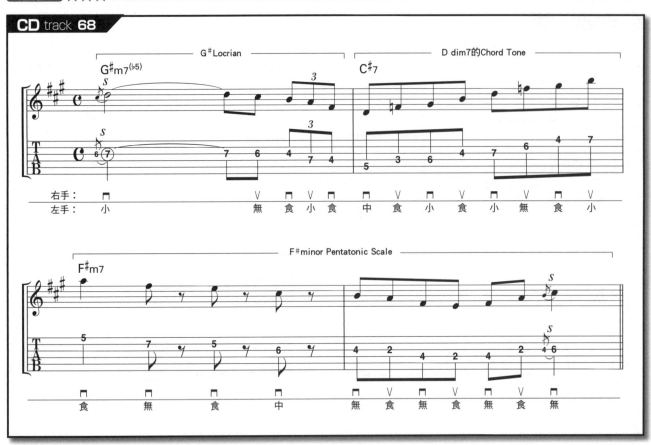

CD track 68

樂句的構造與技巧解說

可以將第 1 小節的 G♯洛克里安音階 (Locrian Scale) 想成是 F♯小調音階 (minor Scale)。

也可將第 2 小節 C♯7 的和弦內音想成，除了根音以外，其他組成音與 D dim7 的和弦內音都相同；也可想成它是將 C♯ Harmonic minor Perfect 5 th Below 中的 F♯m 組成音去除後的其他音階音。

第 3～4 小節的 F♯小調五聲音階 (minor Pentatonic Scale) 是與藍調息息相關的音階。若有餘力的話，請將其記為：是將 F♯小調音階中 9 th 與♭13 th 去掉的音階組成。

圖1：C♯7與D dim7的和弦組成音比較

| C♯7 | C♯ | | | F | | G♯ | | B |
| Ddim7 | | D | | F | | G♯ | | B |

└─── 只有這裡不同

圖2：C♯ Harmonic minor P5 th Below中所潛藏的D dim7和弦內音

F♯m

| C♯ | D | | | F | F♯ | | G♯ | A | | B |

※第2小節的 D dim7請配合圖1～2的圖說去理解　Ddim7

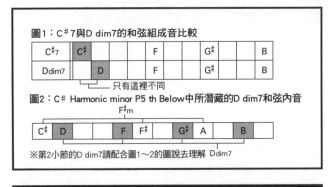

↘筆者推薦！要接續這樂句彈奏的話，就看這個句型

➔ 起奏 03 (102 頁)
➔ 起奏 04 (103 頁)

小川智也 (Ogawa Tomonari)
1978 年 10 月 13 日生　B 型

Profile

　21 歲時成為音樂教室的吉他講師。同個時期，自己的樂團在 NACK5 AUDITION 中獲選。發行了 2 張 MAXI・Single，2 張迷你專輯，1 張獨立作品集 (Omnibus)，1 張 DVD。在全國巡演、媒體演出 (朝日電視、MXTV、FM 各台，等…)In Store・Live 等場域，充滿活力地進行活動中。現在擔任東京都練馬區古田的吉他 / 烏克麗麗教室 "Guitar Stream" 的主辦人，也在黑澤樂器池袋店開設吉他 / 烏克麗麗的課程。另外也從事教材編寫、現場演出、錄音等許多活動，也與許多的樂團進行演出活動中。

●作者主辦的吉他教室，Guitar Stream 的介紹

　一對一的方式，因此教學可以配合學生個人的步調來進行。教授風格有搖滾、藍調、爵士、鄉村等。

　使用教材全都是原創的，不需要再買教科書。教材的內容為，推弦或搥弦等技巧、8 小節左右的練習樂句；也準備了刷奏、Cutting 等的伴奏練習樂句。課堂上會將譜面及音源交給你，讓你能回家練習課程。

　也有教授適合高級者的音樂理論跟即興。

★有關 Guitar Stream 的詳細資訊在此
http://guitar-stream.com

●與本書一起使用，必能 Level Up 的教材　　文：編輯部

　來介紹一下可說是本書的兄弟書的『以 4 小節為單位增加藍調樂句內涵的書』吧！這本書將藍調 12 小節進行分成 3 個部份，將樂句用 4 小節為單位來做介紹。所揭載的譜例，將之組合後一共可做出 8000 種的 12 小節樂句，是最適合用以增加 Blues Session 的樂句寶庫！

　再者，所有的譜例也都是 Key=A，與本書一起使用可以得到更大的效果。

『以 4 小節為單位增加藍調樂
句內涵的書』
小川智也 著

第 3 章 ● 經典爵士 Jazz-Standard 風和弦進行

| Bm7 | E7 | A△7 | D△7 |
| G♯m7(♭5) C♯7 | F♯m7 | F♯m7 :‖ |

以 16 小節 Solo 來總結本書！

難易度 ★★★

CD track **69**

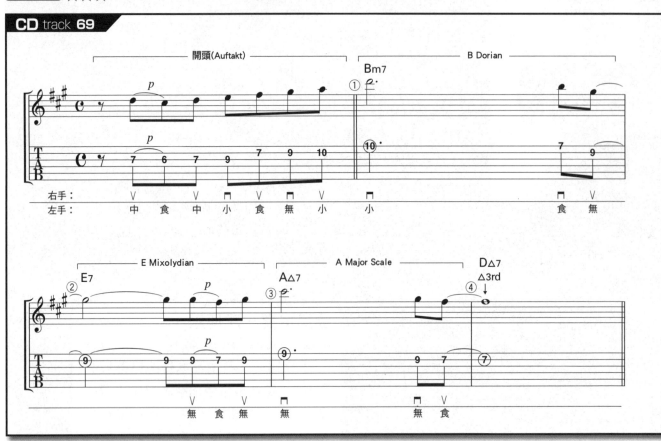

樂句的構造與技巧解說

　　這是經典名曲「Autumn Leave」（日譯：枯葉）等許多歌曲中使用到的和弦進行，以 Key=A(=F♯m) 來彈奏。來解說一下它的 Solo 手法吧！

　　從開頭 (Auftakt) 到第 4 小節為止，以模擬 Autumn Leave 旋律的感覺來彈奏。

　　第 5～7 小節是小調型 2-5-1，第 5 小節的 G♯m7(♭5) 是小調型 2-5-1 中的 "2"。

　　第 6 小節的 C♯7 是小調型 2-5-1 的 "5" … 屬於不安定，是帶有導向接下來的 F♯m7 做解

決功能的和弦，並使用了加重不安感的音階。這裡主要是彈奏 D dim7 的和弦內音，1 個第 1 弦第 9 格的音卻是用了相當於 Ddim7 的 △ 7 th。因此可以解釋為是用 D 減音階 (Diminished Scale)。

　　第 7 小節的 F♯m7 是小調型 2-5-1 的 "1"。這裡彈奏了 F♯m7 的和弦內音 m3 rd 來做出安定感。

　　請留意第 8 小節的 F♯小調音階處，其實是用 F♯m7 的和弦內音來彈奏。

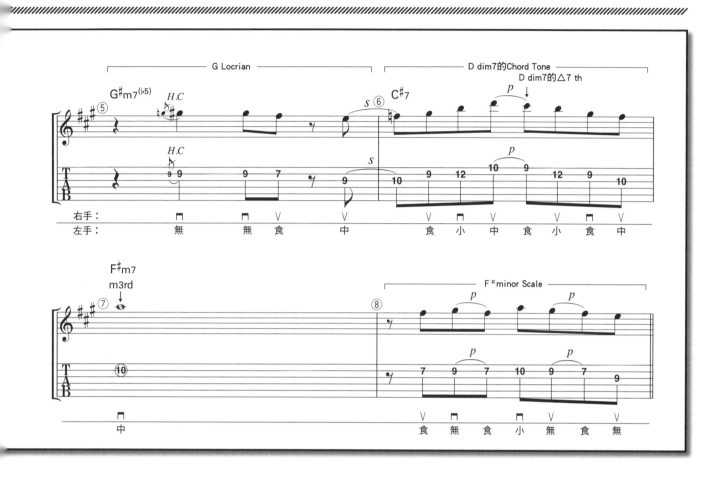

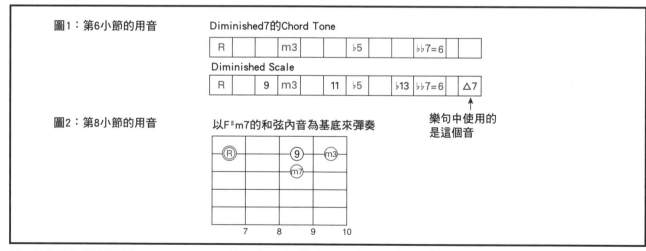

圖1 紅色的音是減和弦 (Diminished Chord) 的組成音，同樣地，圖2 紅色的音是 F♯m7 的組成音。

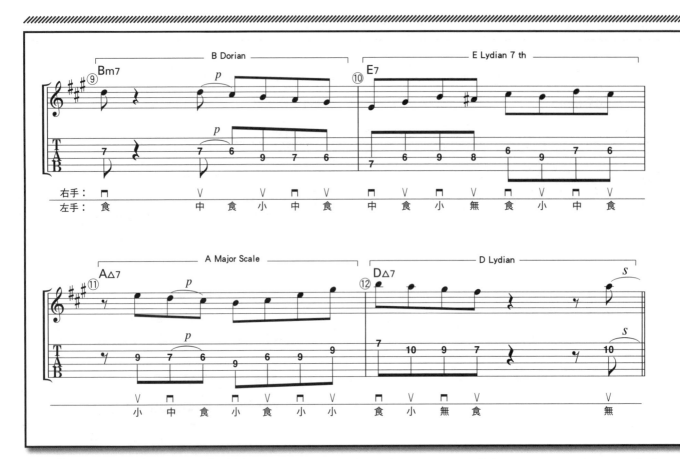

這裡就來對第 9 ～ 16 小節做解說吧！第 9 ～ 16 小節是第 1 ～ 8 小節和弦進行的重複。

第 9 小節的 Bm7 走向第 11 小節的 A △ 7，是大調型 2-5-1 的 "2"。在一面注意著 Bm7 的和弦內音的同時，用 B 多利安音階 (Dorian Scale) 來彈奏用吧！

第 10 小節的 E7 是大調型 2-5-1 的 "5"，使用了 E 利地安 7 th 音階 (Lydian 7 th Scale) 來加重不安感。利地安 7 th 音階是將利地安音階 (Lydian Scale) 的 △ 7 th 換成 m7 th，是個在七和弦 (7 th Chord) 上也能使用的音階。

第 11 小節的 A △ 7 是大調型 2-5-1 的 "1"。留意著其和弦內音的所在，以彈奏 A 大調音階 (Major Scale) 來做出安定的感覺。

彈奏第 12 小節的 D 利地安音階 (Lydian Scale) 時，也請留意 D △ 7 的和弦內音來進行彈奏吧！

第 13 小節的 G ♯ m7(♭ 5) 走向第 15 小節的 A △ 7，是小調型 2-5-1 的 "2"。一面注意著 G ♯ m7(♭ 5) 的和弦內音，來彈奏 G ♯ 洛克里安音階 (Locrian Scale) 吧！

第 14 小節的 C ♯ 7 是小調型 2-5-1 的 "5"。是走向接下來的 F ♯ m7 的不安定和弦，因此彈奏 C ♯ 變化音階 (Altered Scale) 來加重不安感。

第 15 小節的 F ♯ m7 是小調型 2-5-1 的 "1"。彈奏 F ♯ m7 的根音 F ♯ 音 (Fa ♯) 來做出安定的感覺。

第 16 小節的 F ♯ 多利安音階 (Dorian Scale) 主要是使用了 F ♯ m7 的和弦內音。

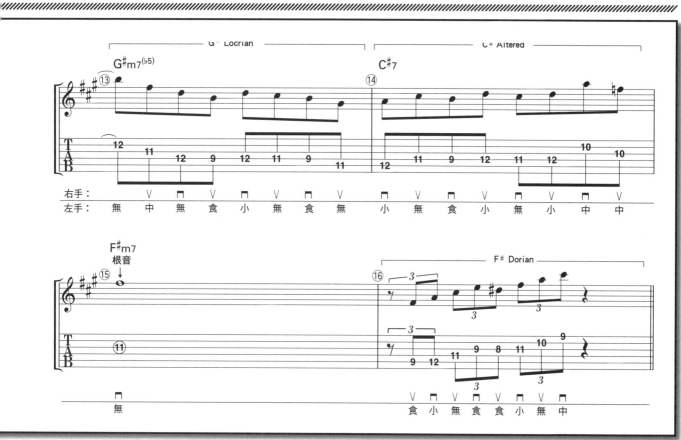

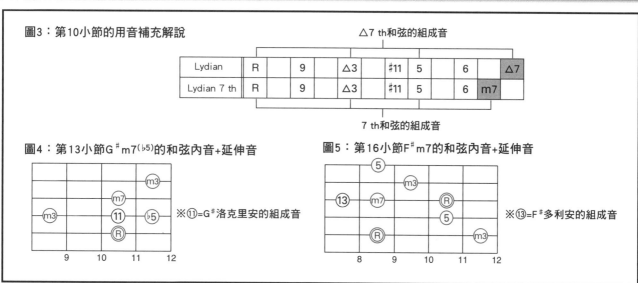

圖3：第10小節的用音補充解說

	R	9	△3	♯11	5	6	△7
Lydian	R	9	△3	♯11	5	6	△7
Lydian 7 th	R	9	△3	♯11	5	6	m7

△7 th和弦的組成音

7 th和弦的組成音

圖4：第13小節G♯m7(♭5)的和弦內音+延伸音

※⑪＝G♯洛克里安的組成音

圖5：第16小節F♯m7的和弦內音+延伸音

※⑬＝F♯多利安的組成音

看圖3就可以瞭解，兩音階的組成差別只有最後一個音而已。圖4～5中紅色的音是兩和弦的和弦內音。

吉他雜誌

以4小節為單位增添爵士樂句
豐富內涵的書

典絃音樂文化國際事業有限公司
出版日期 / 2016年5月　第1版發行
定價 / 480元
ISBN 978-986-6581-63-2

著／演奏：小川智也
發行所 / 典絃音樂文化國際事業有限公司
　　　　　電話 / +886-2-2624-2316 傳真 / +886-2-2809-1078
聯絡地址 / 251 新北市淡水區民族路10-3號6樓
登記地址 / 台北市金門街1-2號1樓
登記證 / 北市建商字第428927號

掛號郵資 / 40元
郵政劃撥 / 19471814 戶名/典絃音樂文化國際事業有限公司

● 作者 / 小川智也

● 翻譯 / 梁家維

● 總編輯 / 簡彙杰

● 美術編輯 / 郭緯均

● 行政助理 / 李珮恒

● 印刷工程 / 國宣印刷有限公司